中国古代经典碑帖

颜真卿勤礼碑

主编 黄文新

天津出版传媒集团

天津人民美术出版社

图书在版编目（CIP）数据

颜真卿勤礼碑 / 黄文新主编. -- 天津 ： 天津人民
美术出版社，2023.12
（中国古代经典碑帖）
ISBN 978-7-5729-0327-4

Ⅰ．①颜… Ⅱ．①黄… Ⅲ．①楷书－碑帖－中国－唐
代 Ⅳ．①J292.24

中国版本图书馆CIP数据核字（2022）第216290号

中国古代经典碑帖《颜真卿勤礼碑》

ZHONGGUO GUDAI JINGDIAN BEITIE YAN ZHENQING QINLIBEI

出　版　人：杨惠东
责 任 编 辑：田殿卿
助 理 编 辑：边　帅　李宇桐
技 术 编 辑：何国起　姚德旺
封 面 题 字：唐永平
出 版 发 行：天津人民美术出版社
社　　　址：天津市和平区马场道150号
邮　　　编：300050
电　　　话：(022) 58352900
网　　　址：http://www.tjrm.cn
经　　　销：全国新华书店
制　　　版：天津市彩虹制版有限公司
印　　　刷：鑫艺佳利（天津）印刷有限公司
开　　　本：889mm×1194mm　1/16
印　　　张：7.25
印　　　数：1—5000
版　　　次：2023年12月第1版
印　　　次：2023年12月第1次印刷
定　　　价：48.00元

前　言

中国书法艺术，历代名家层出不穷，风格各异，流派纷呈，或潇洒秀逸，或刚劲挺拔，或开拓奔放，或浑厚古朴。临帖，是我们所有学习书法人的共识，取古法之经典，悟先贤之神采。赵孟頫云：『学书在玩味古人法帖，悉知其用笔之意，乃可有益。』学习书法必须临帖，那么择帖就变得尤为重要。我们在择帖时，应尽量采用最接近真迹的优良版本，宋米芾《海岳名言》云：『石刻不可学，但自书使人刻之，已非己书也。故必须得真迹观之，乃得趣。』此话颇有道理。若能见到墨迹，便不必再用拓本。而时至今日，印刷技术的飞跃发展，让我们大开眼界，高清的数据采集，高规格的纸质印刷，很多的细节都做到了原汁原味，高清范本琳琅满目，做到了真正的『下真迹一等』。《中国古代经典碑帖》系列是一套精选的书法碑帖丛书，甄选了热度高、市场需求量大的品类，采用博物馆的高清扫描数据，最大限度地还原了碑帖的真实面貌，全书四色彩印，开本疏朗且价格平易，力求达到最好的艺术审美效果，希望为广大书法爱好者提供性价比高的学习资料。

《颜真卿勤礼碑》简介

《颜勤礼碑》，全称《唐故秘书省著作郎夔州都督府长史上护军颜君神道碑》。颜真卿撰文并书。原为四面环刻，今存三面，上下断为两截，右侧铭文部分已被磨去，立碑年月亦失。但据欧阳修《集古录跋尾》卷七记：『唐《颜勤礼神道碑》，大历十四年。』可信此碑书写于唐大历十四年（七七九）。今残石高一百七十五厘米，宽九十厘米，厚二十二厘米。碑阳十九行，碑阴二十行，行三十八字；左侧五行，行三十七字。原石现存西安碑林。

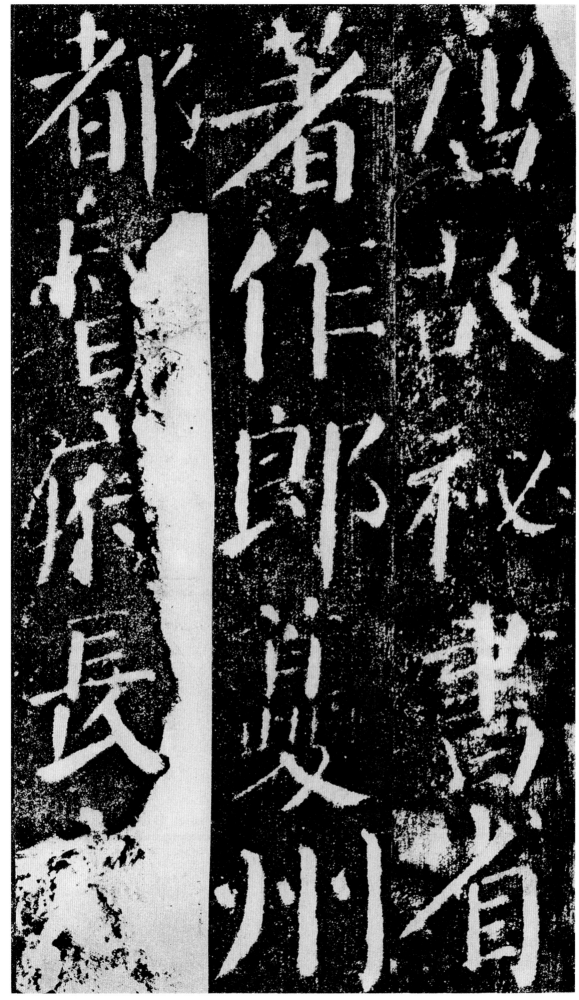

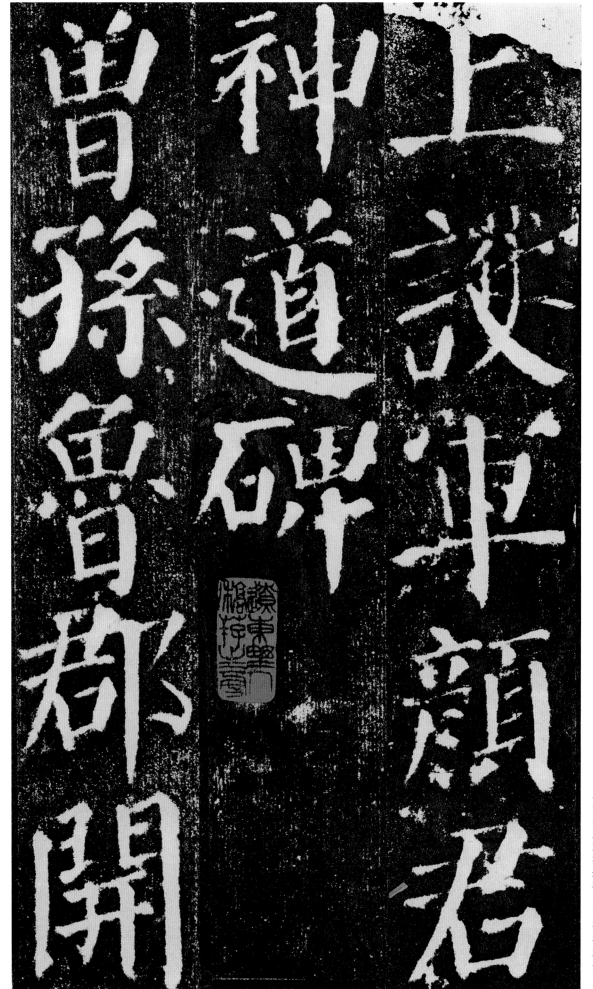

上護軍顏君神道碑。曾孫魯郡開

故護軍顏君神道碑

曾孫魯郡開

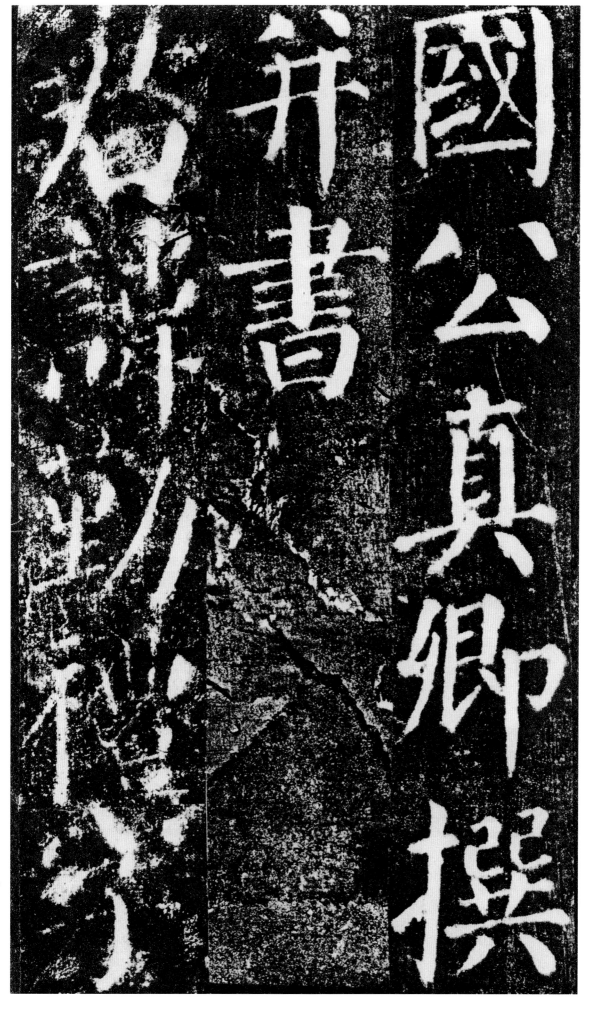

国公真卿撰并书。 君讳勤礼，字

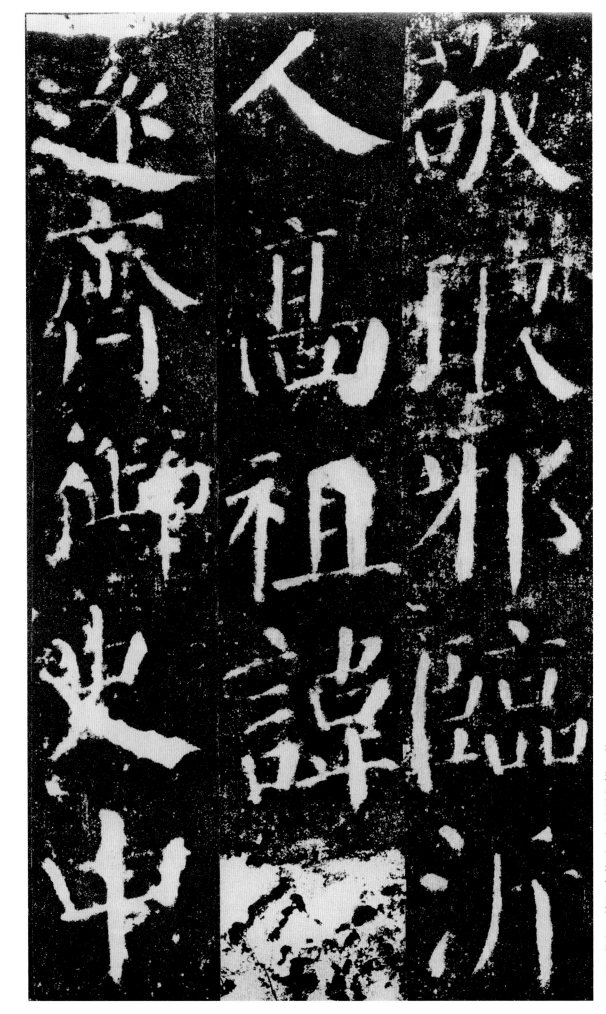

敬琊耶迷

取尚齊

臨祖門

沂諱御

臨史

中

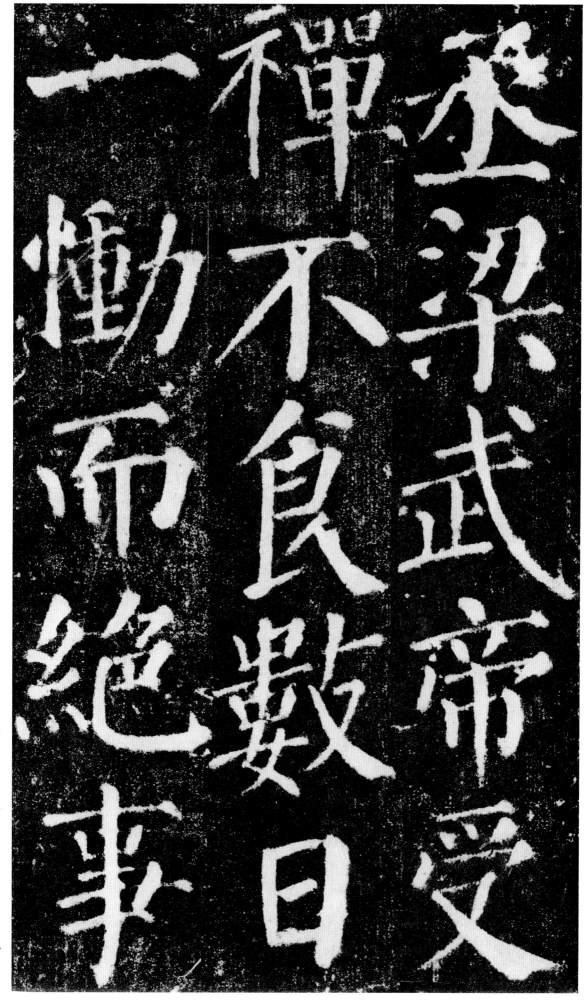

梁武帝受

禅不食數

一慟而絕事

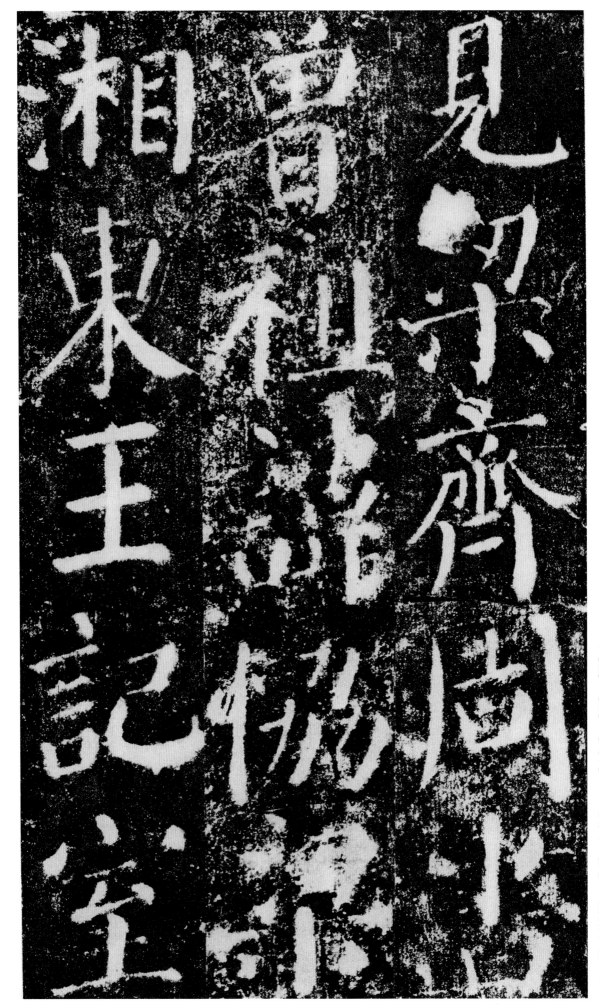

相　曾　見
来　祖　梁
王　　齊
記　　周
室　　卜

见《梁》《齐》《周书》。曾祖讳协（协），梁湘东王记室

6

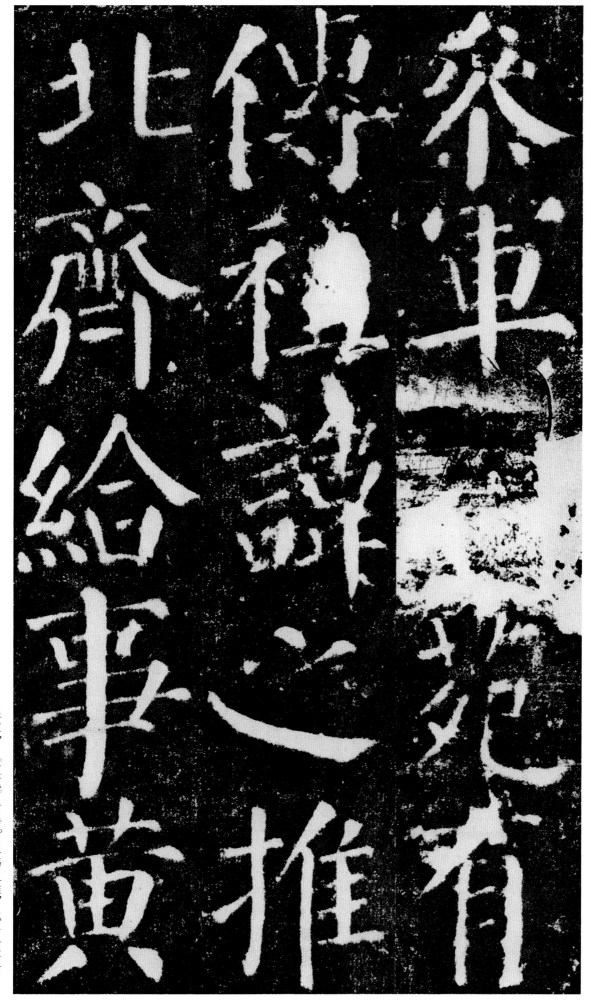

参军，《文苑》有传。祖讳之推，北齐给事黄

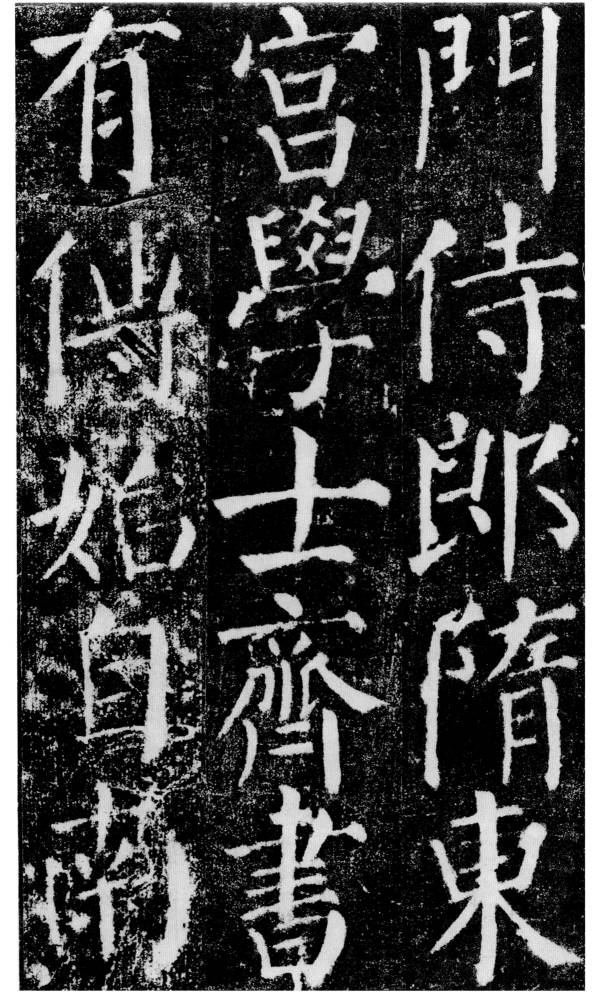

门侍郎，隋东宫学士，《齐书》有传。始自南

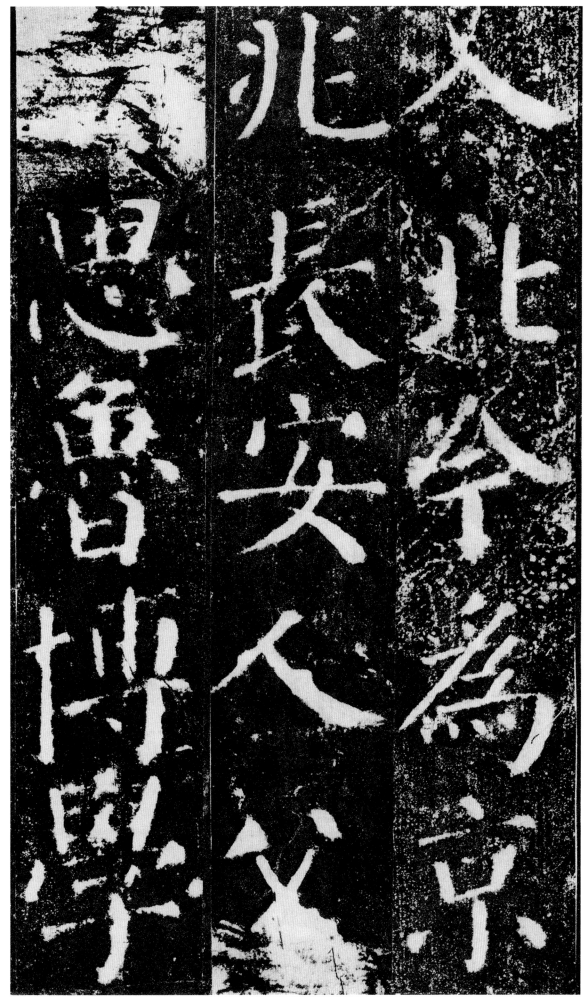

入北，今为京兆长安人。父讳思鲁，博学

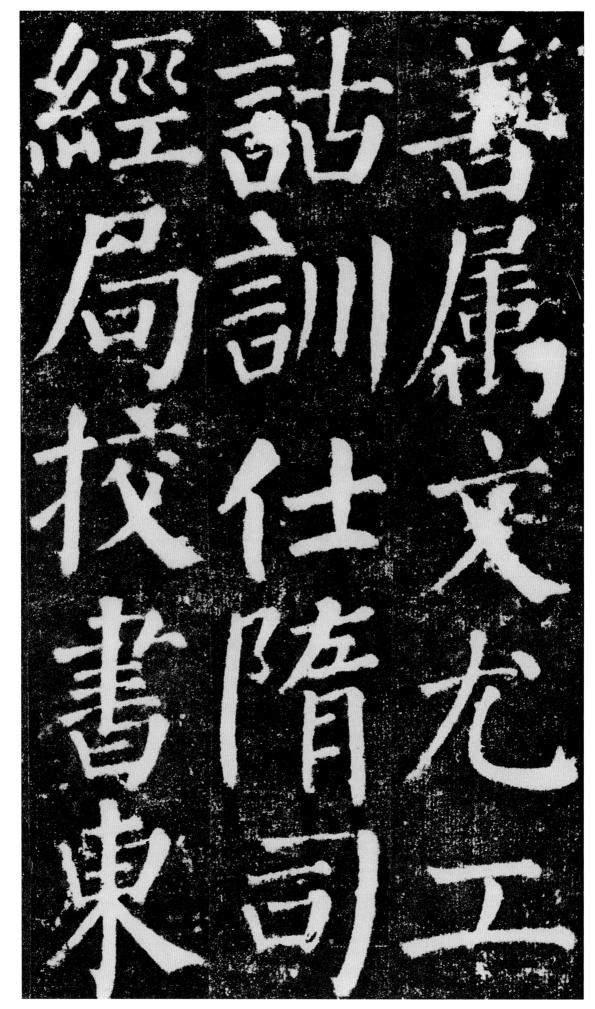

善屬文，尤工詁訓。仕隋司經局校書、東

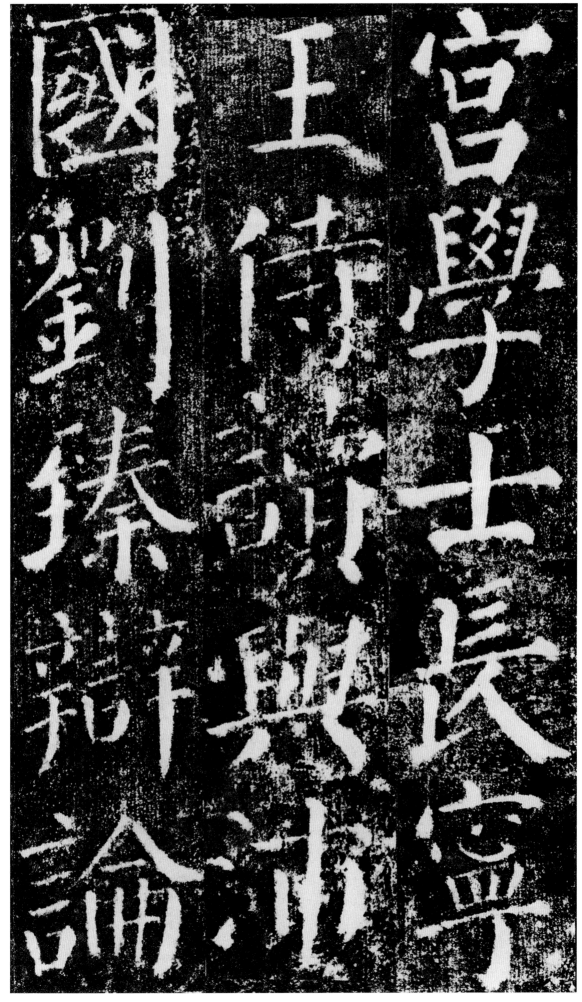

宮學士長寧
王侍讀與沛
國劉臻辯論

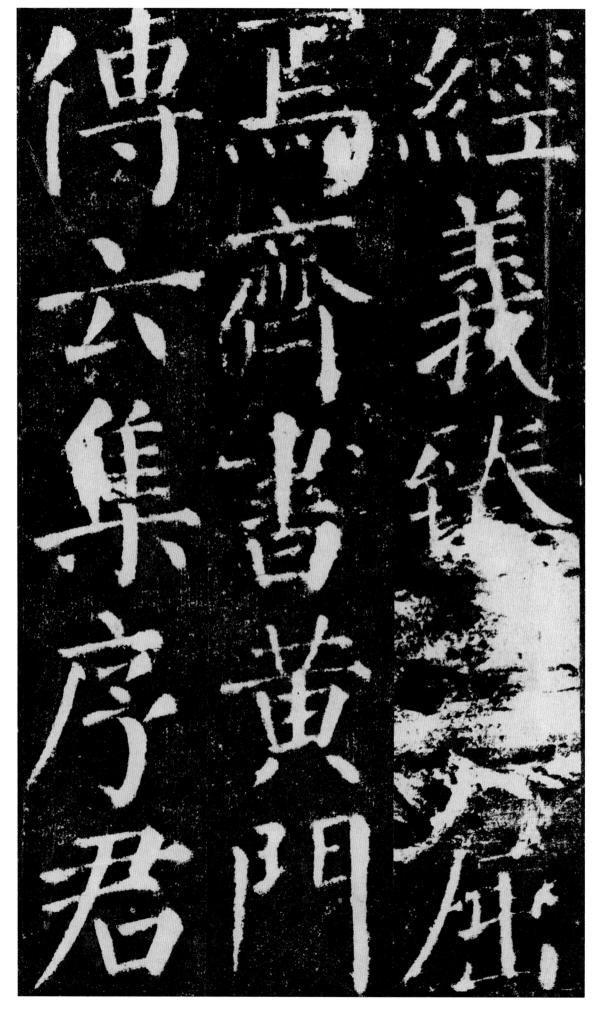

經義，鈇

焉齊門書黃門

傅、六集序君



经义，臻屡屈焉。《齐书·黄门传》云，《集序》，君

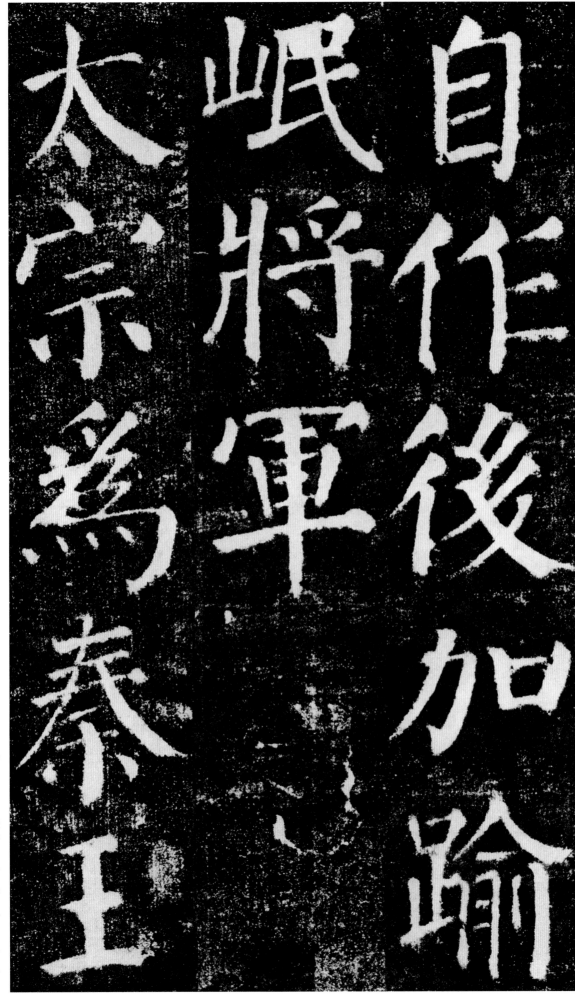

太宗自作後加踰

宗將軍踰

為軍

秦

王

自作。后加踰（逾）岷将军。太宗为秦王，

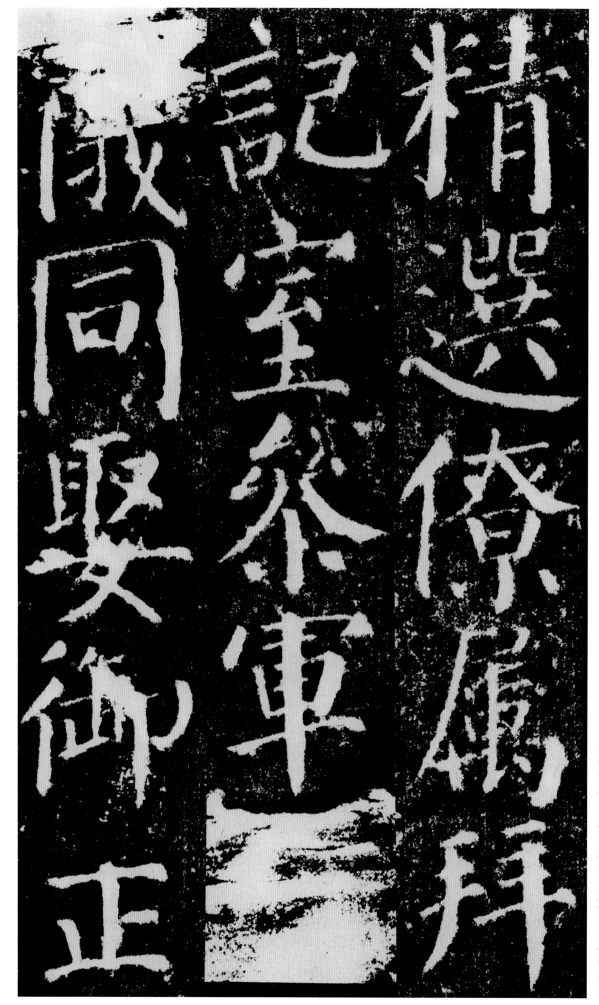

精选僚属，拜记室参军，加仪同。娶御正

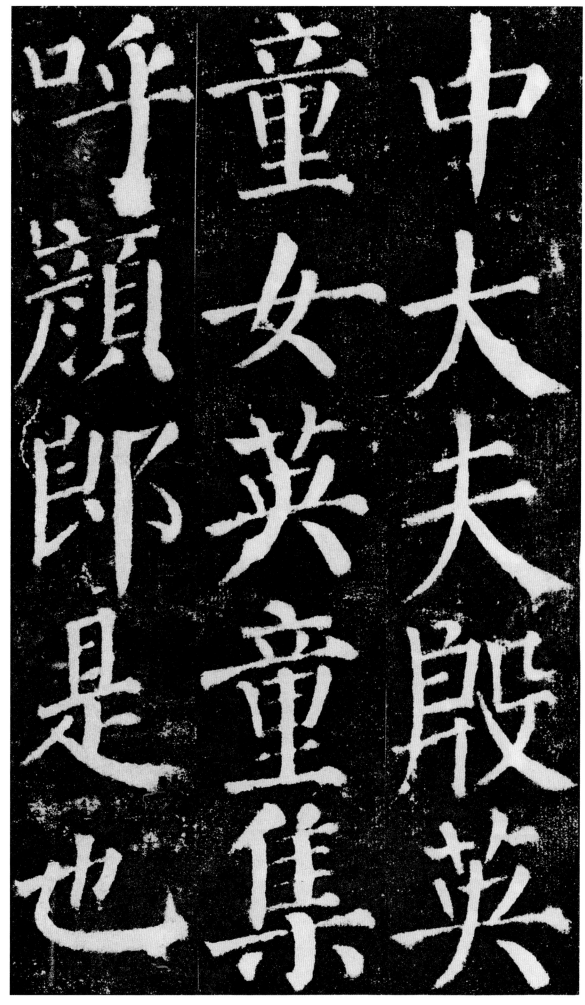

中大夫殷英童女，《英童集》呼颜郎是也，

更唱和者十餘首温大

雅傳云初君

雅傳云初

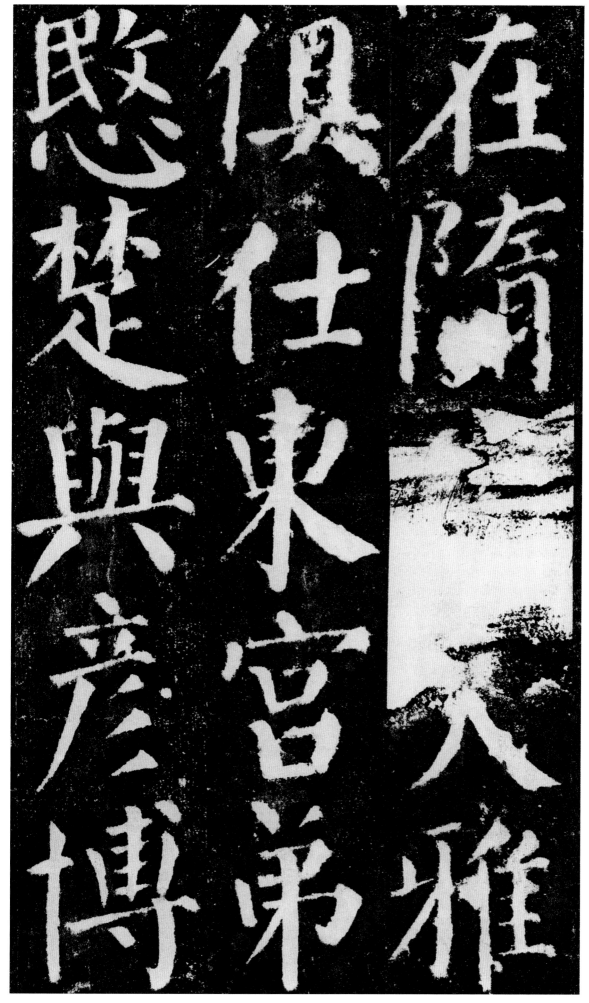

在隋
雅
俱仕東宮弟
愍楚與彦博

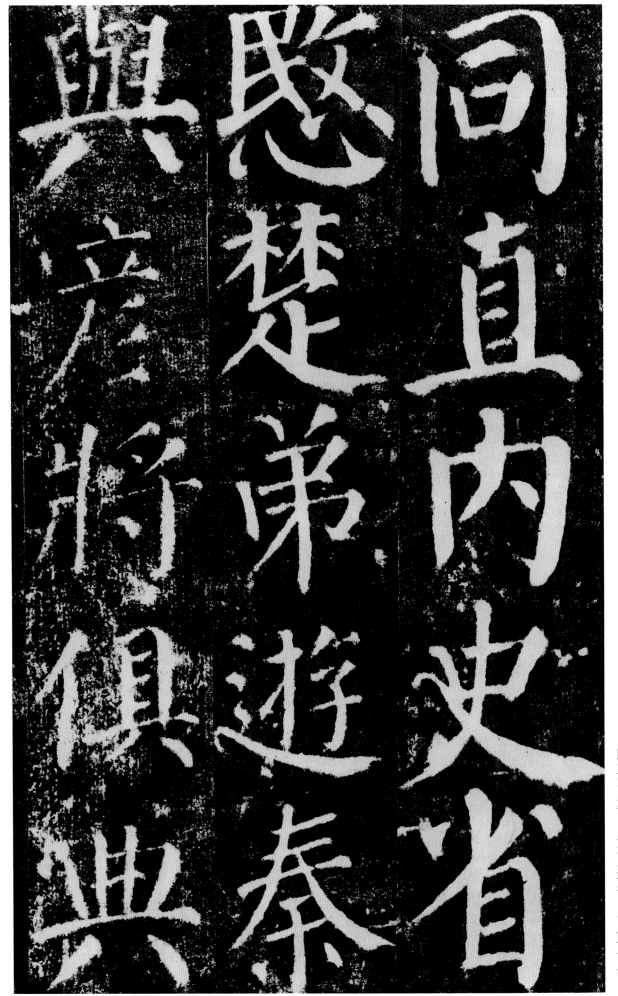

同直内史省，愍楚弟游秦，与彦将俱典

18

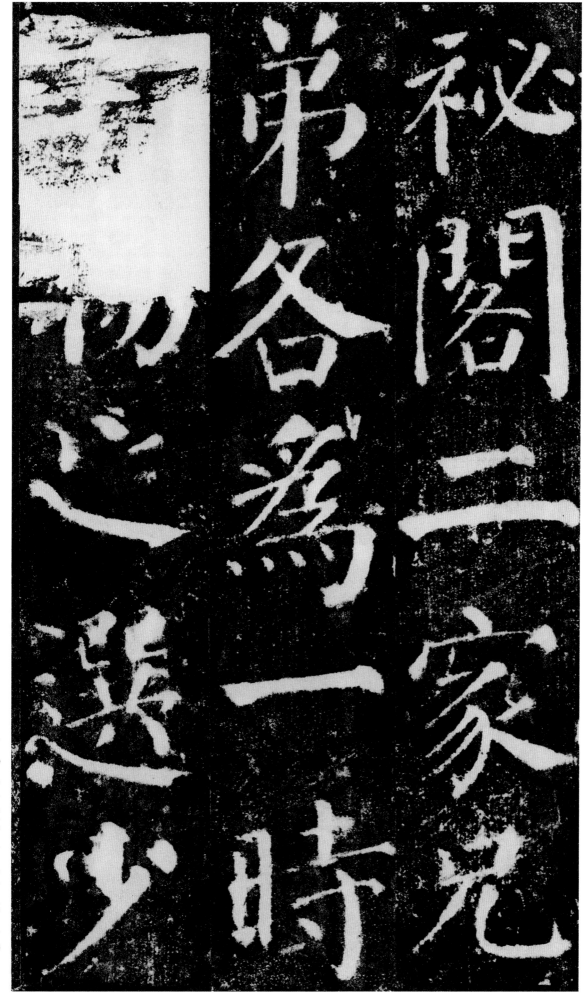

秘閣。二家兄弟，各为一时人物之选。少

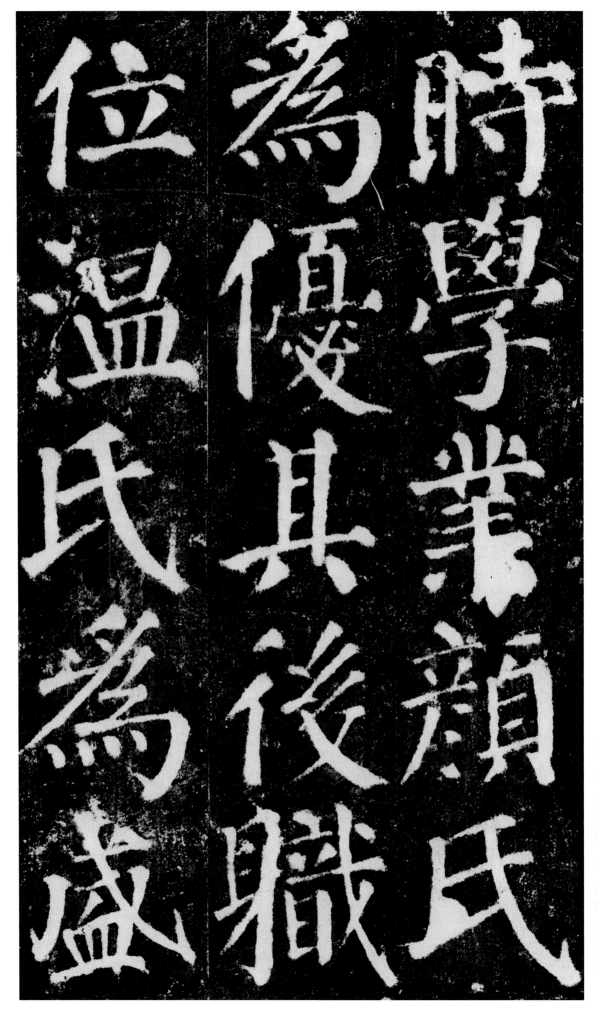

時學業顏氏

為優其後職

位溫氏為盛

时学业，颜氏为优，其后职位，温氏为盛。

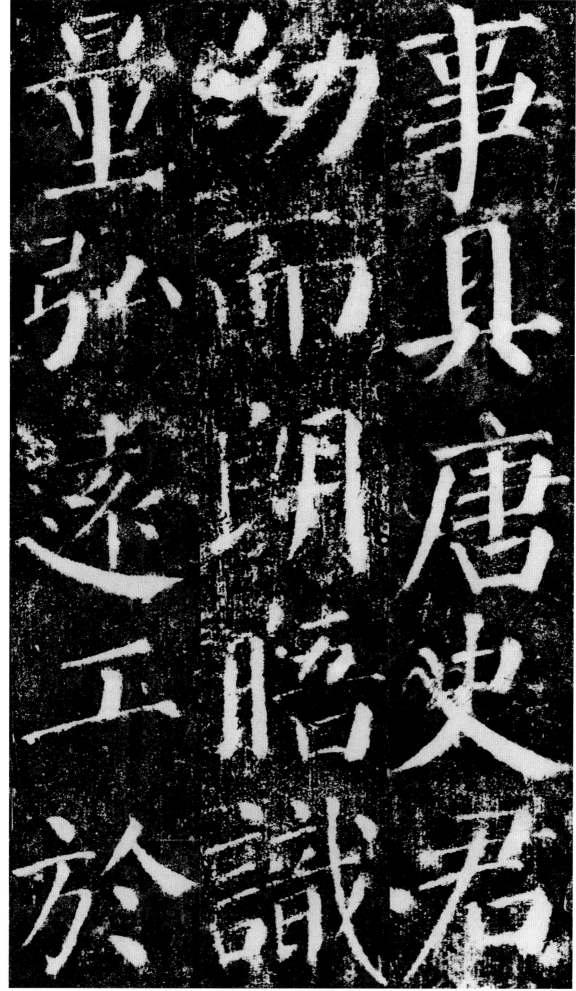

事具《唐史》。君幼而朗晤，识量弘远，工于

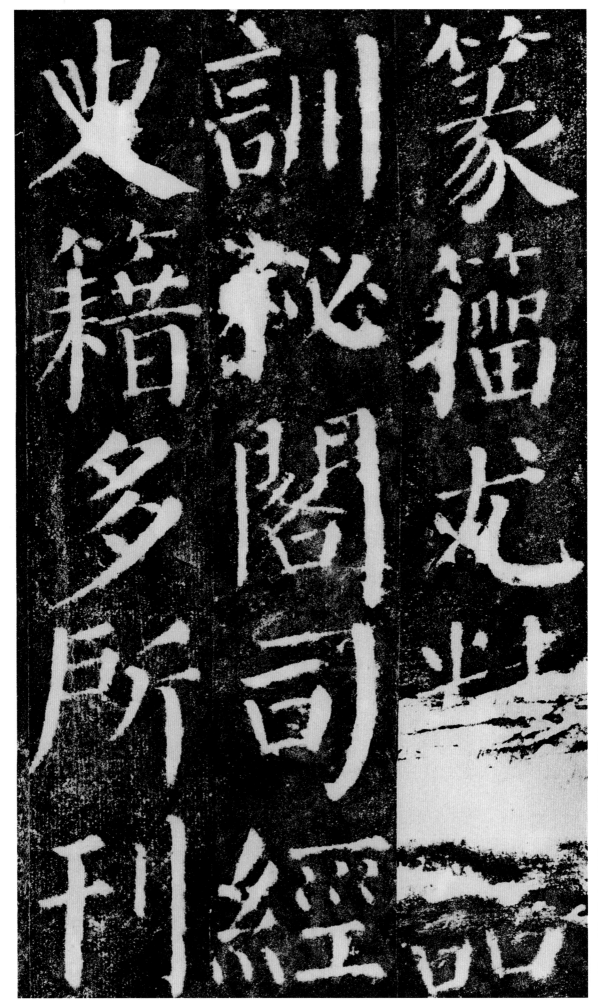

篆籀

业训籀尤

籍秘阁

多阁司

所司经

刊经

篆籀，尤精诂训、祕阁、司经史籍多所刊

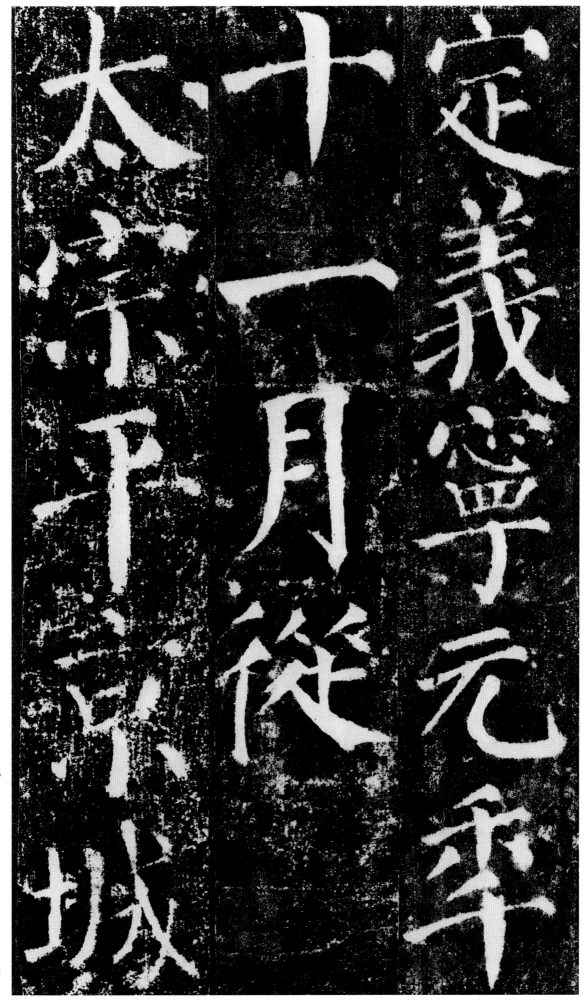

定义宁元年

十一月从

太宗平京城

定。义宁元年十一月，从太宗平京城，

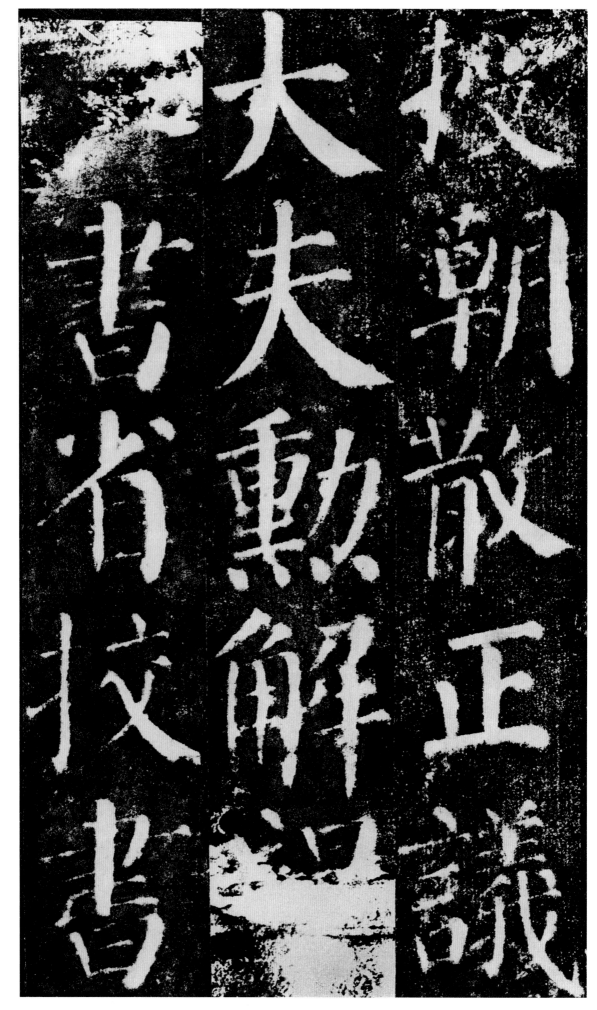

授朝散、正议大夫勋，解褐祕书省校书

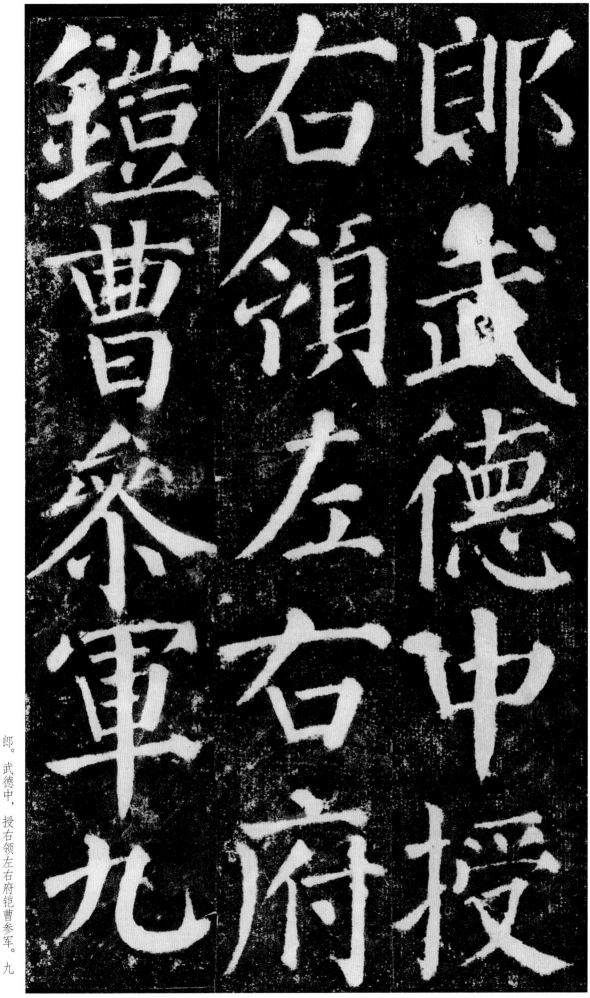

郎。武德中，授右領左右府鎧曹參軍。九

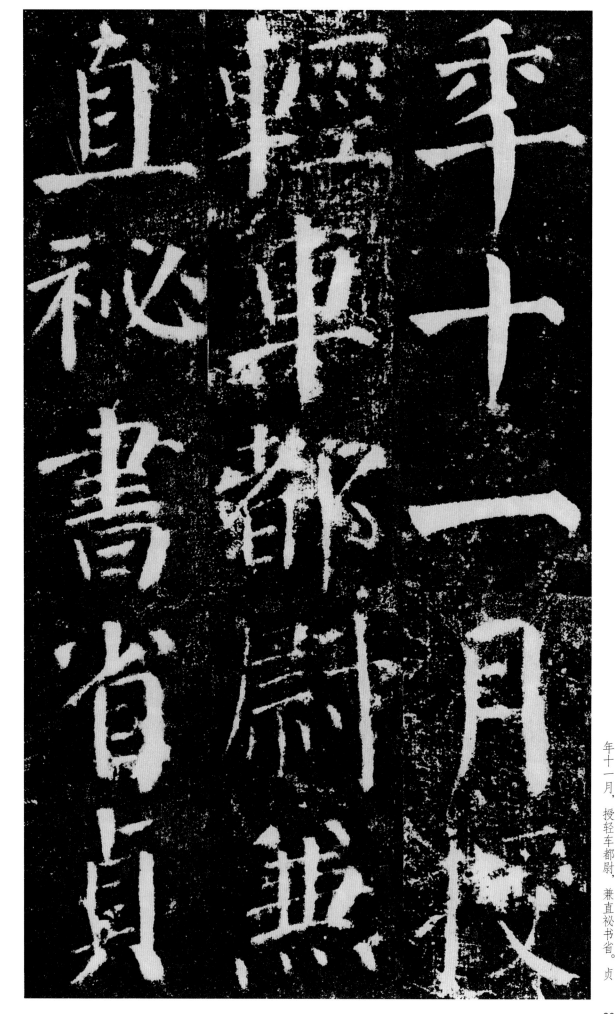

年十一月，授轻车都尉，兼直祕书省。贞

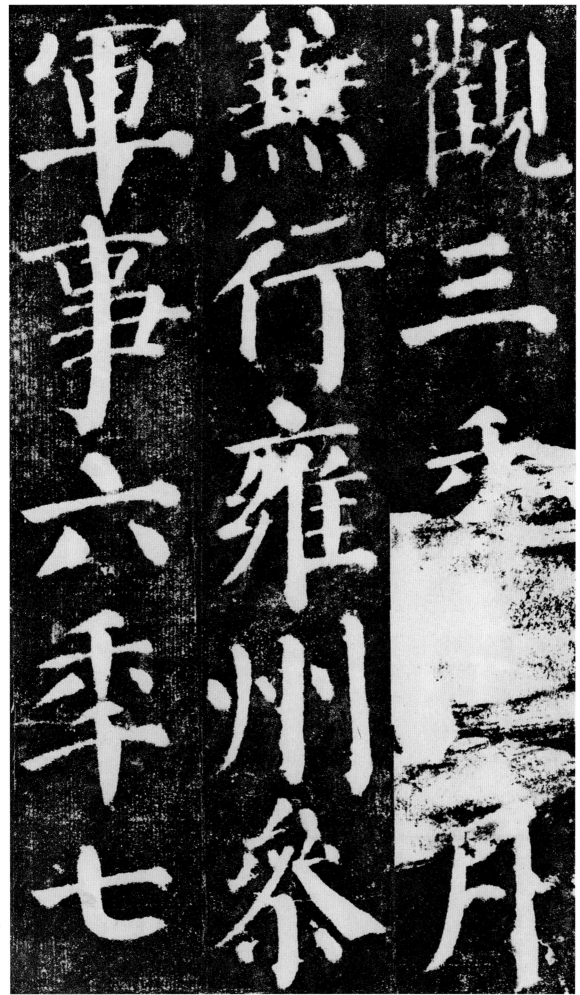

観三年六月，兼行雍州参军事。六年七

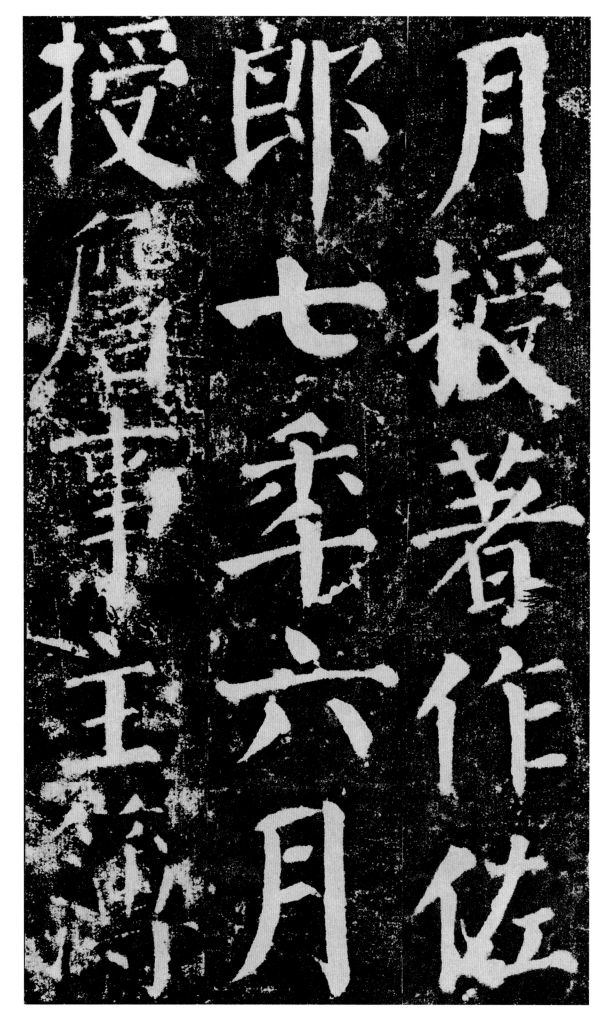

月

授

著

作

佐

郎

七

年

六

月

授

詹

事

主

簿

月，授著作佐郎。七年六月，授詹事主簿，

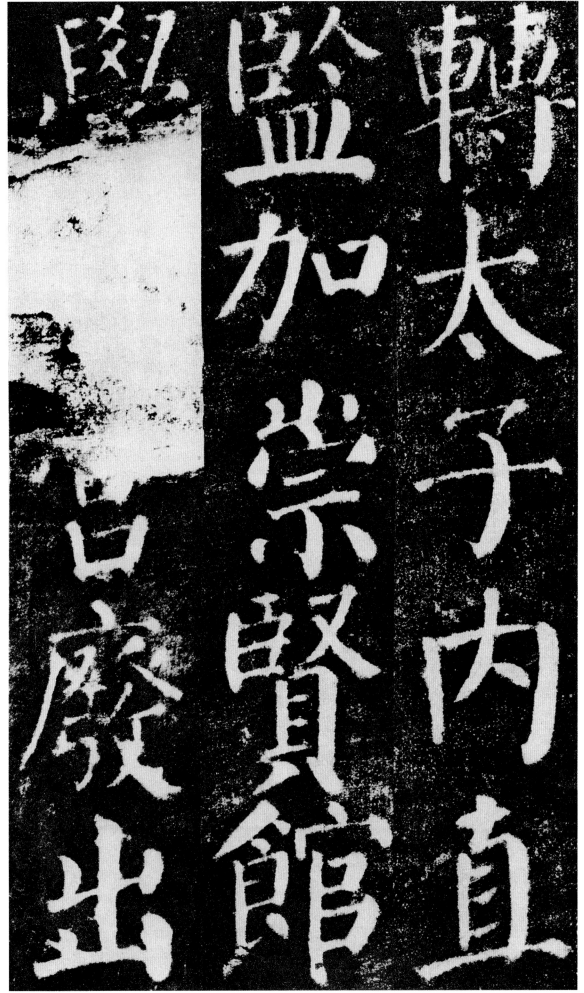

轉太子內直
監加崇賢
館
學士宮廢出

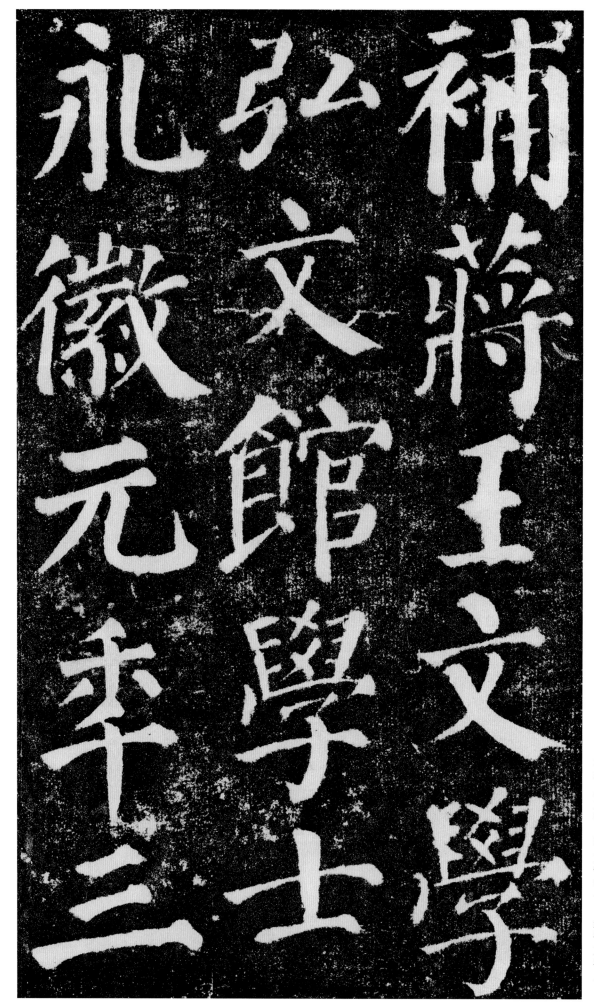

補蔣王文學、

弘文館學士

徵元秊三

館學士

永徽元年三

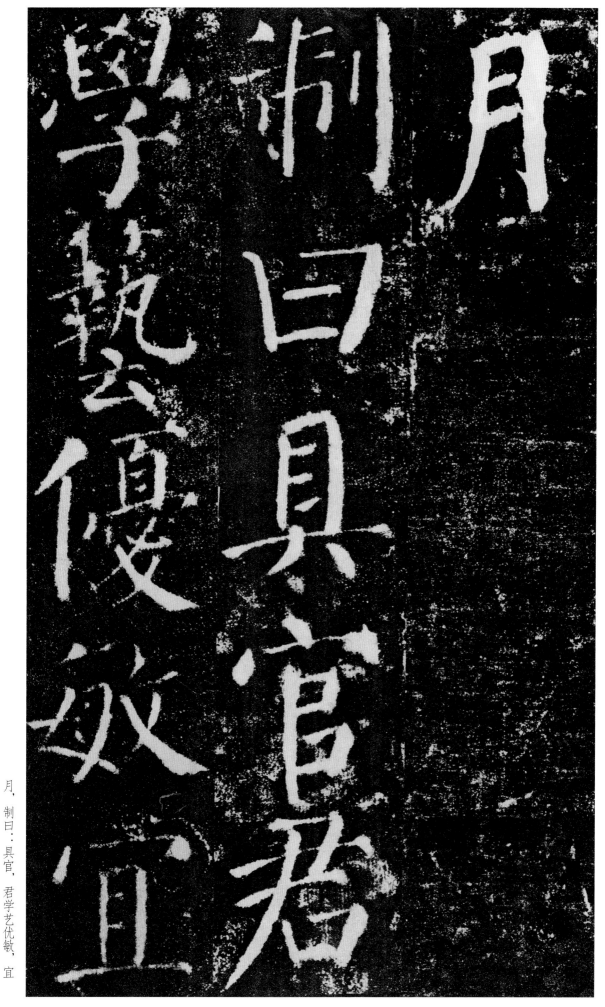

月、制曰：具官，君学艺优敏，宜

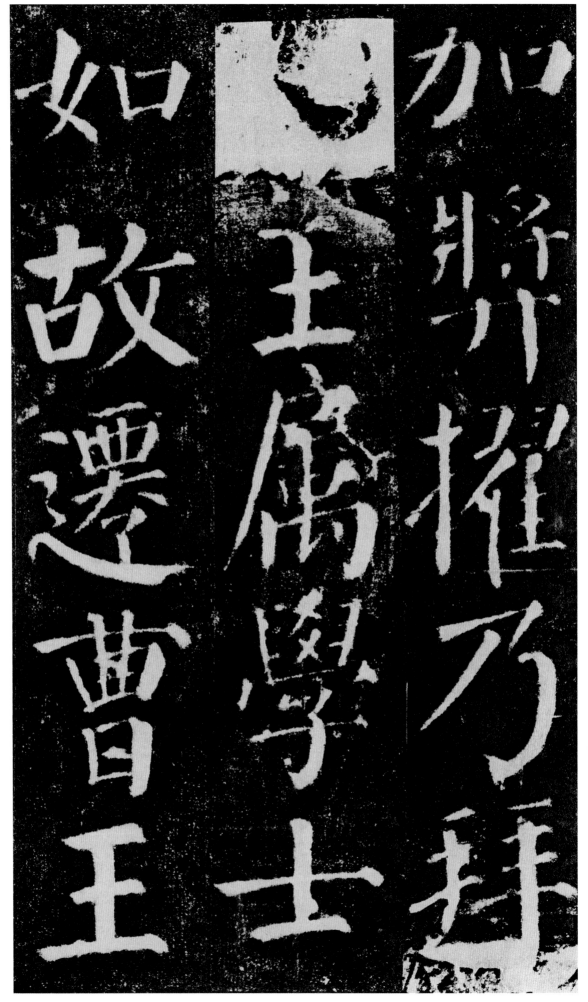

加奖擢。乃拜陈王属，学士如故。迁曹王

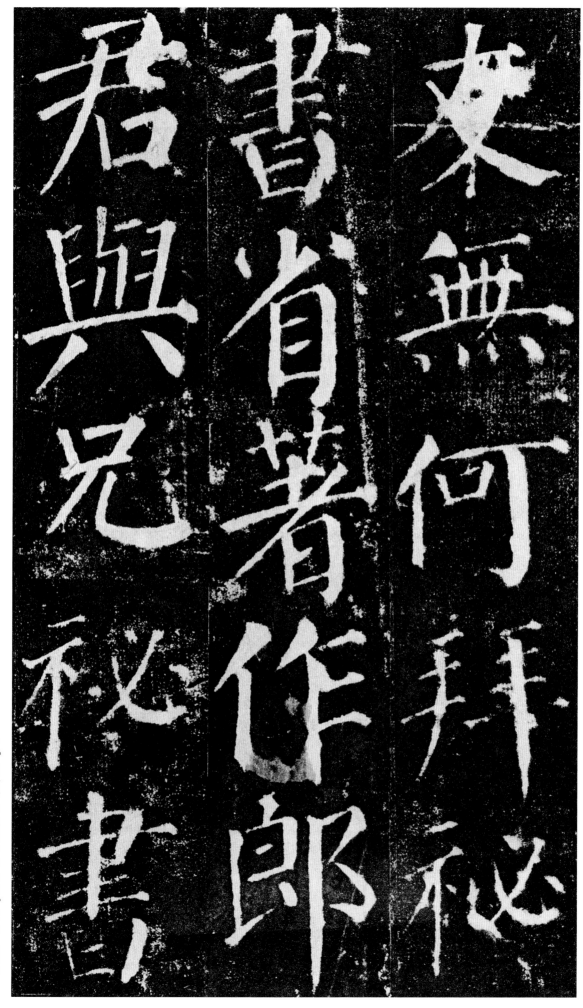

友。无何，拜祕书省著作郎。君与兄祕书

監盜師古
侍過臨古禮部
名郎臨禮
監郎師
監相豐部
上相時古
同時齊
同齊名
同名監與君同

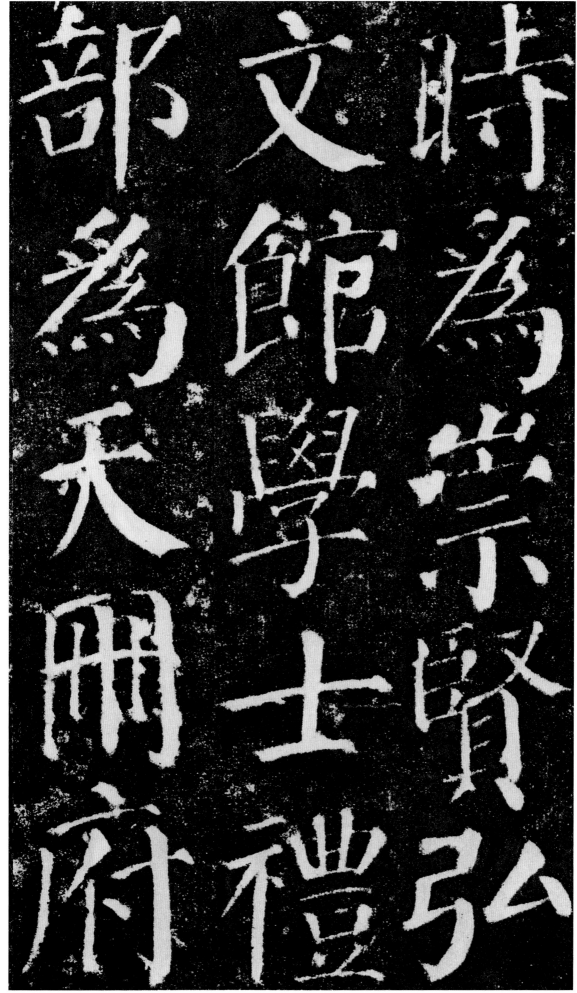

時為崇賢弘

文館學士禮

部為天冊府

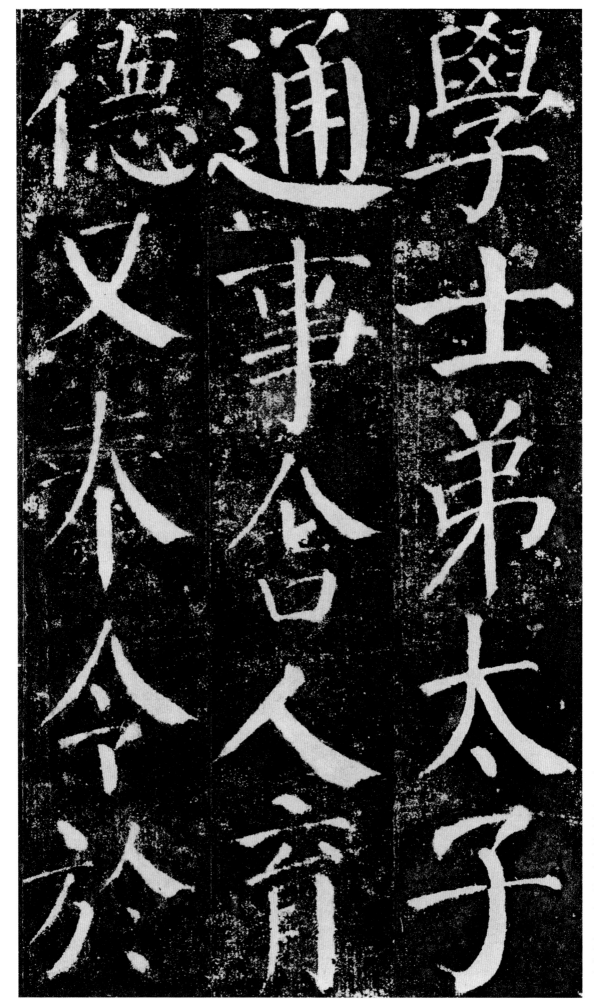

學士弟太子通事舍人育德又奉令于

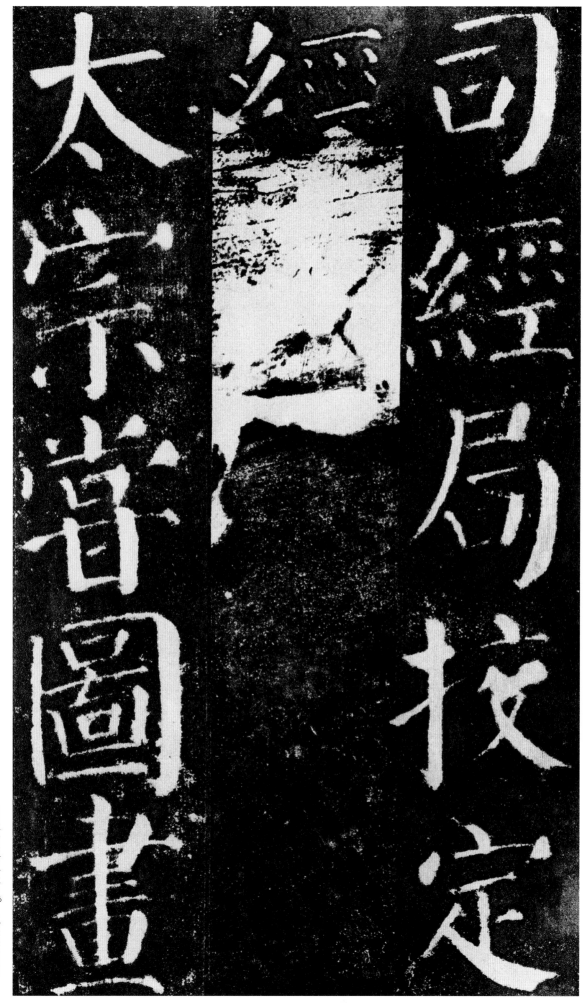

司經局校定經史。

太宗尝图画

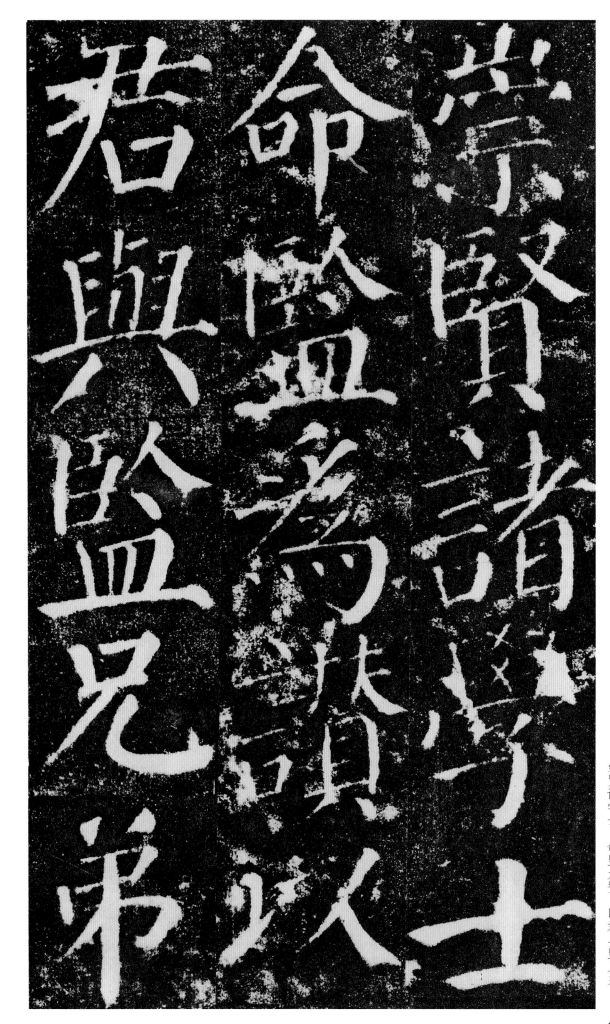

崇贤诸学士，命监为赞，以君与监兄弟，

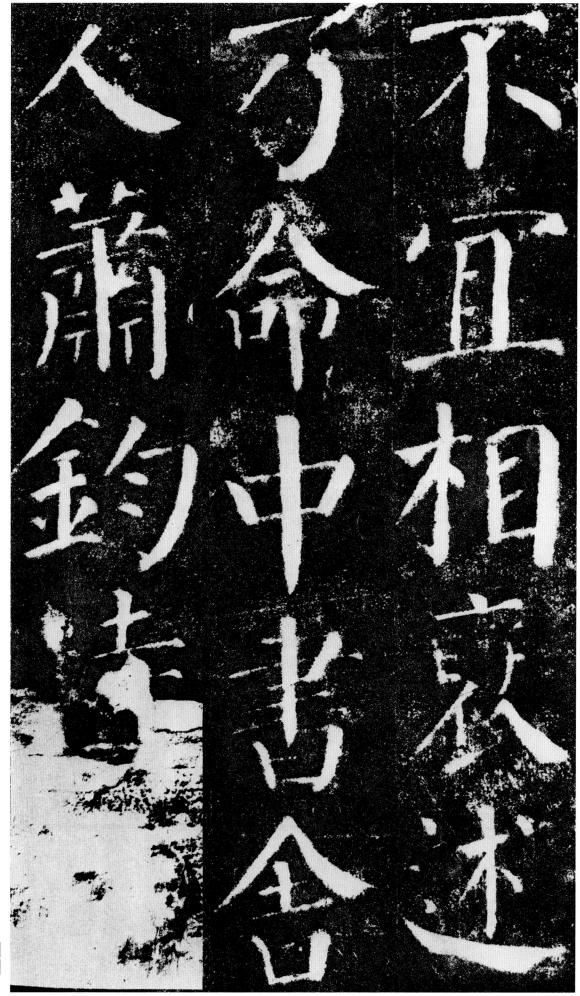

不宜相褒述，乃命中书舍人萧钧特赞

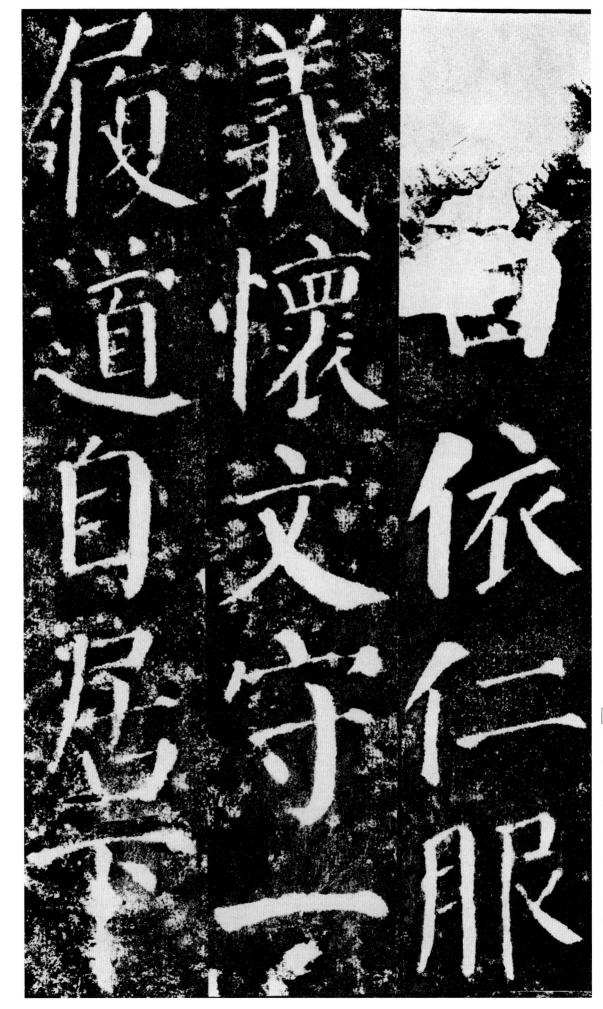

復道自愛守一依仁服

君曰：『依仁服义，怀文守一。履道自居，下

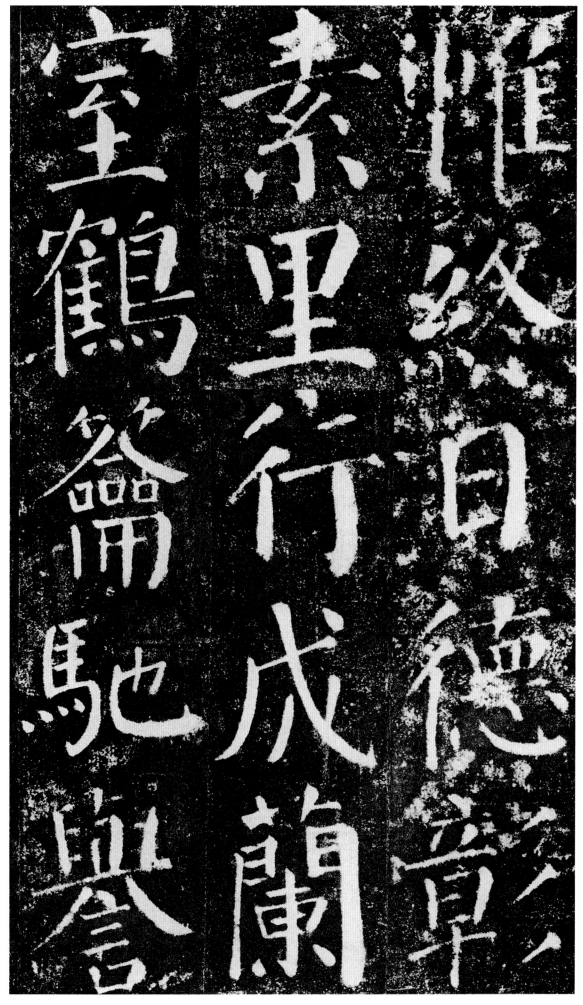

惟终日。德彰素里，行成兰室。鹤簪驰誉，

龍樓爽塏當

代

以後夫人兒

龙楼委质。』当代荣之。六年以后，夫人兄

42

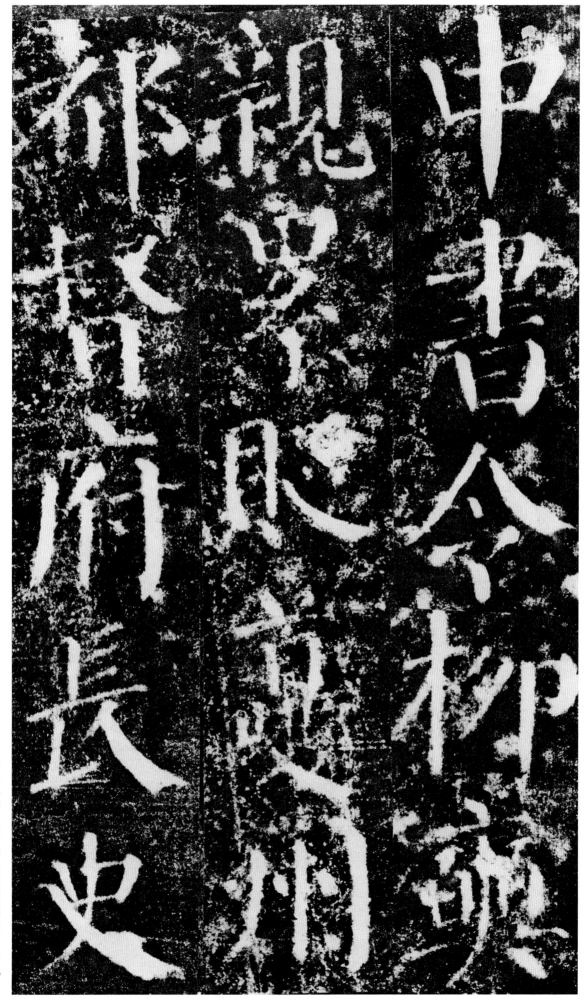

中書令柳奭親累，貶夔州都督府長史。

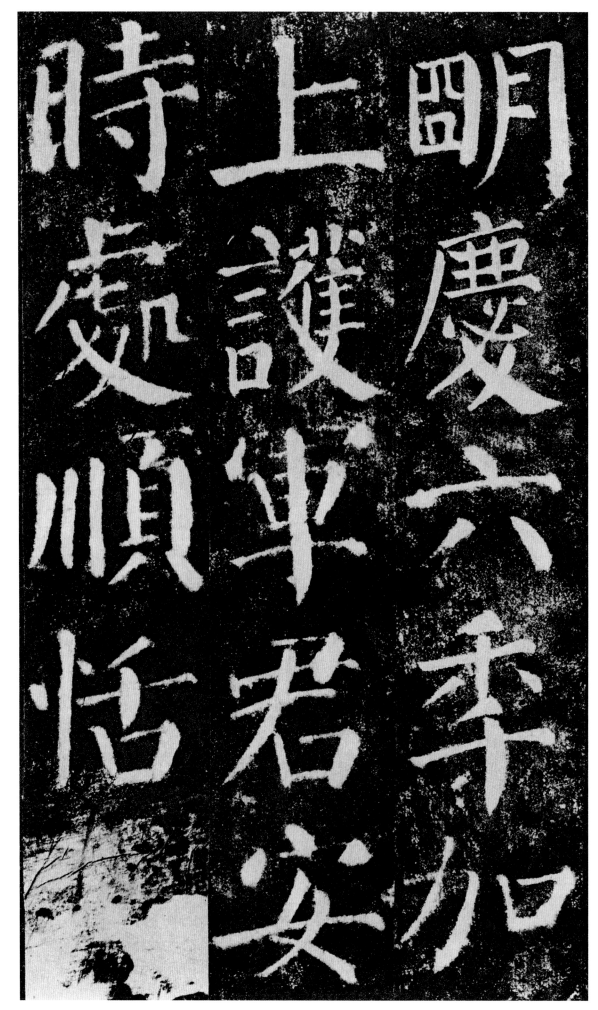

明庆六年加

上谨事君安

时处顺恬无

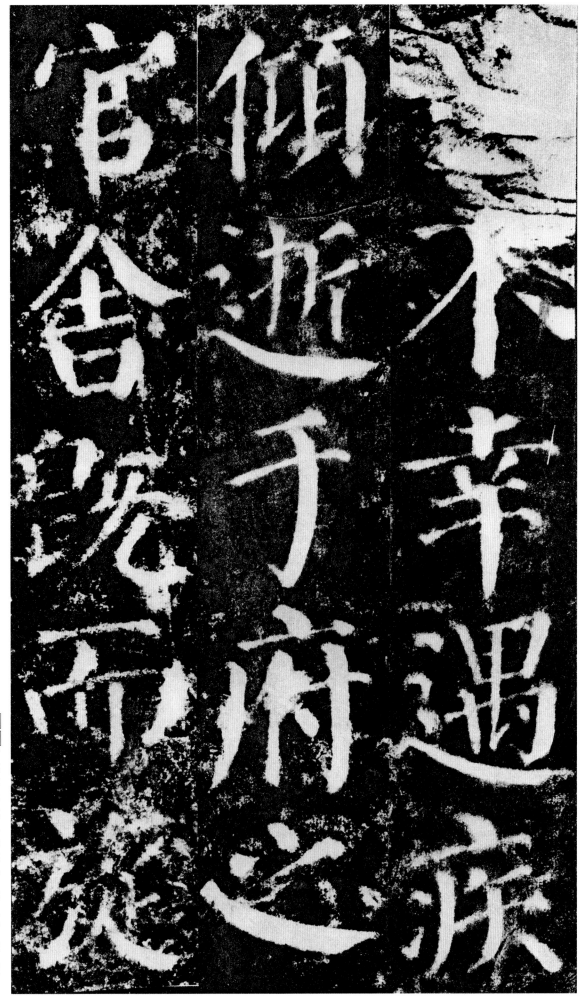

愠色。

不幸遇疾，倾逝于府之官舍，既而旋

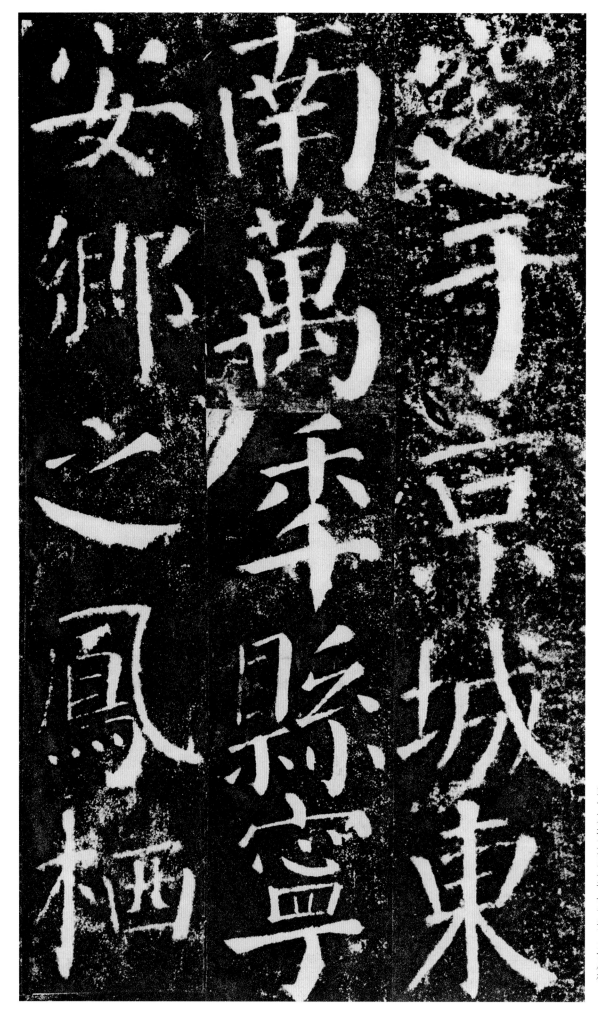

忽于京城東

南萬年縣寧

安鄉之鳳栖

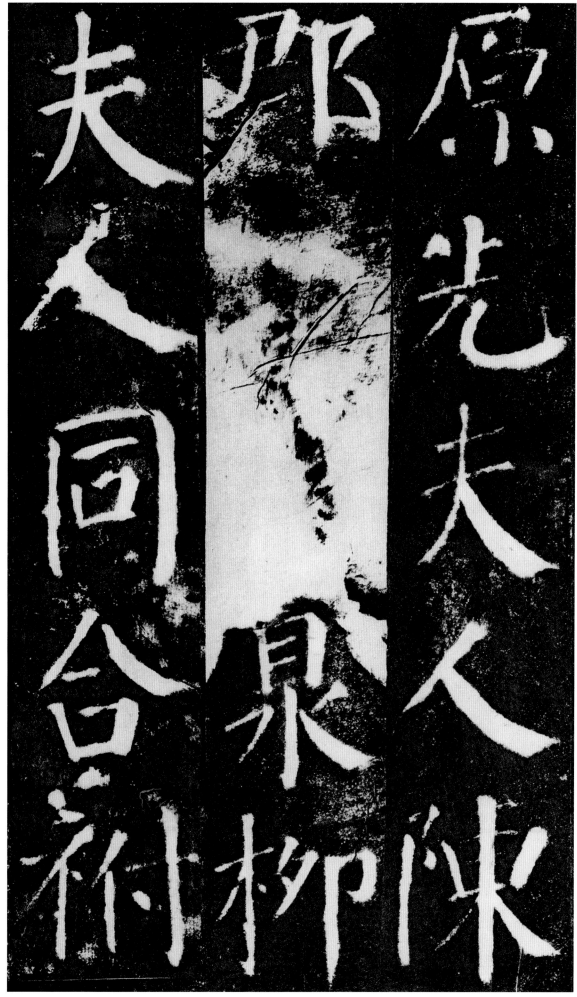

原，先夫人陈郡殷氏鼎柳夫人同合祔

焉禮也七子
昭甫晉王曹
王侍讀贈華

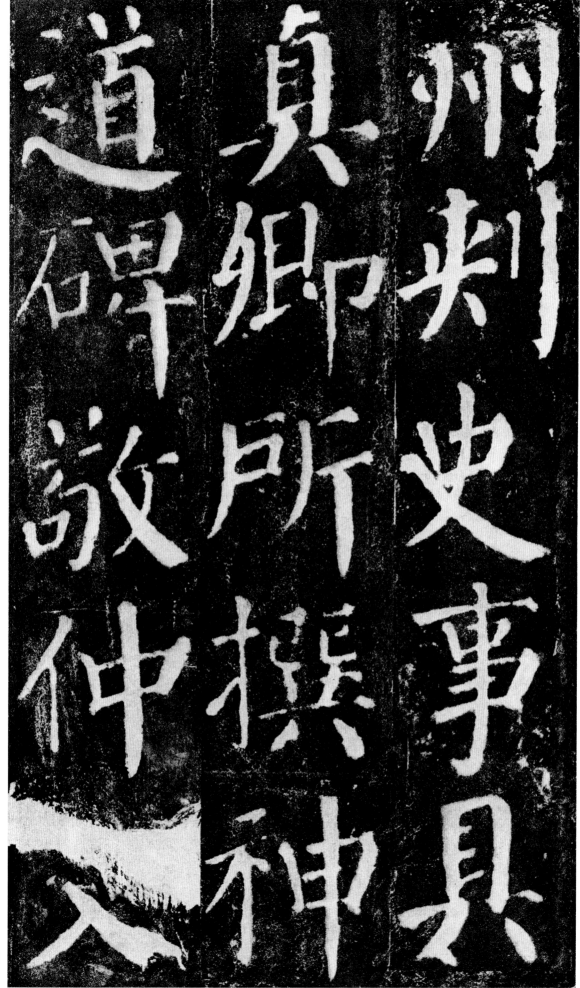

刺史，事具真卿所撰《神道碑》。敬仲，更

部郎中事具

劉子玄神道

碑殆庶無恤

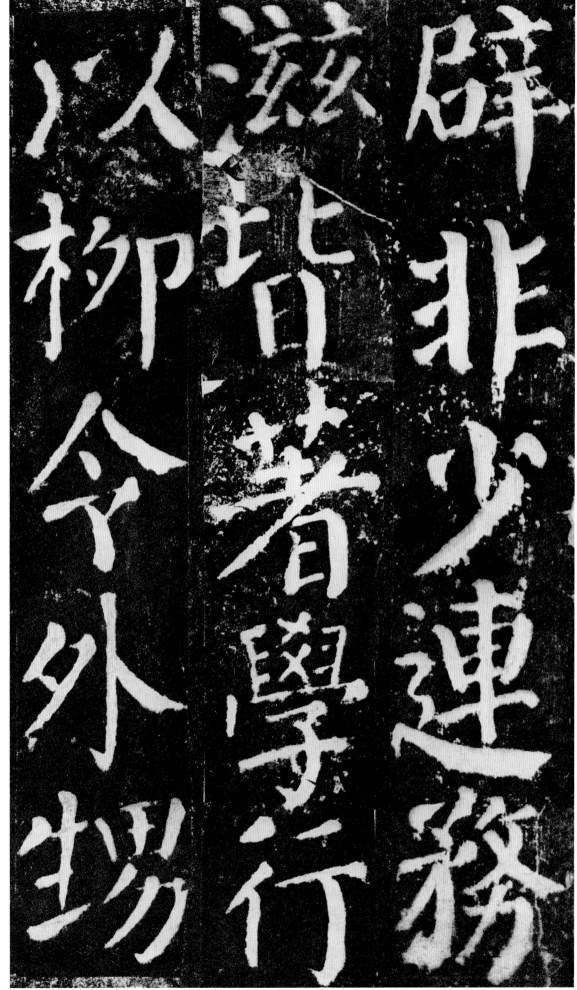

辟非、少连、务滋，皆著学行，以柳令外甥

不得仕進孫

元孫與舉進士

考功貟外劉

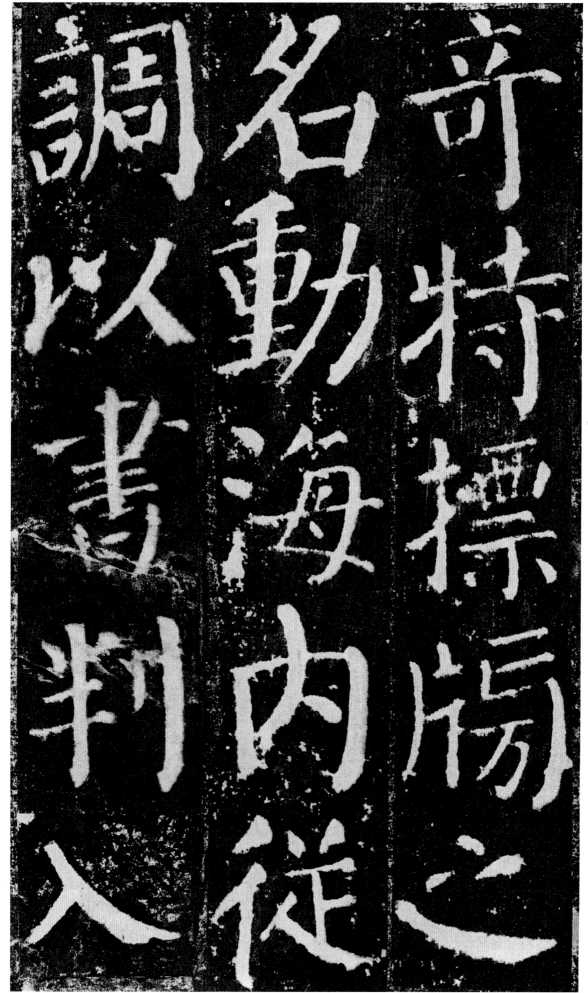

奇特标榜之，名动海内。从调以书判入

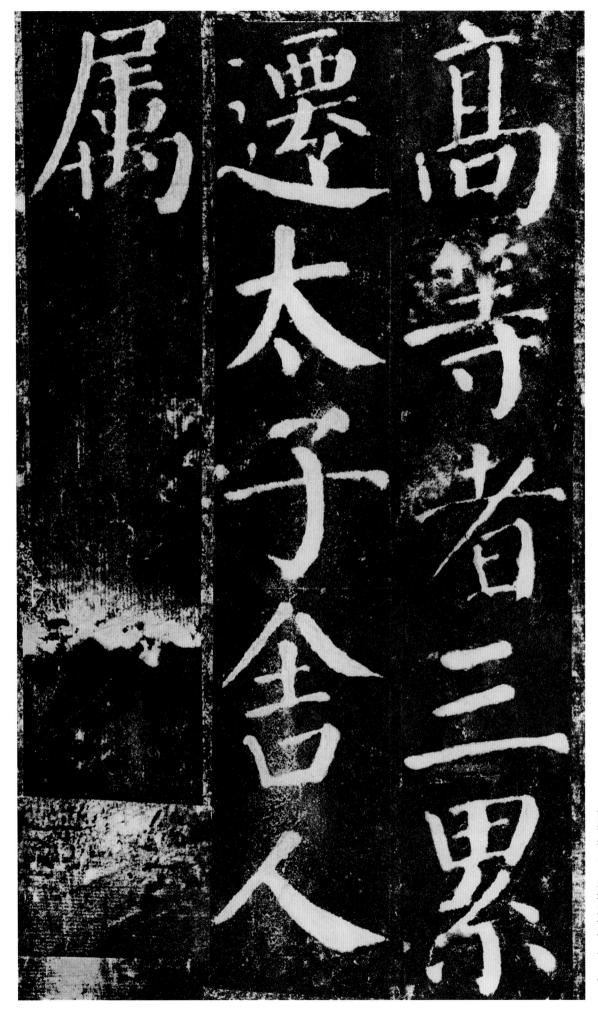

高等者三，累迁太子舍人。属

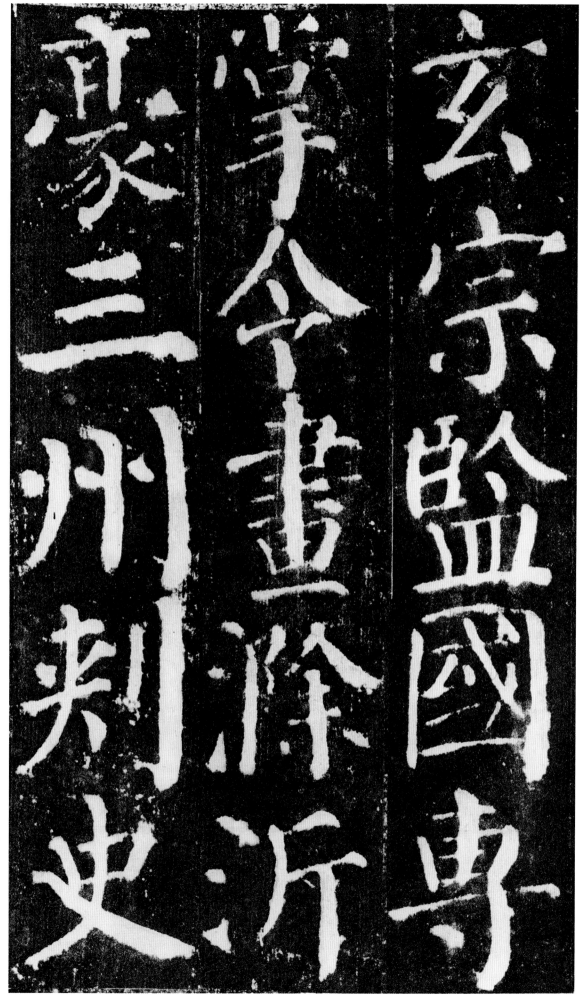

玄宗监国，专掌令画。滁、沂、豪三州刺史，

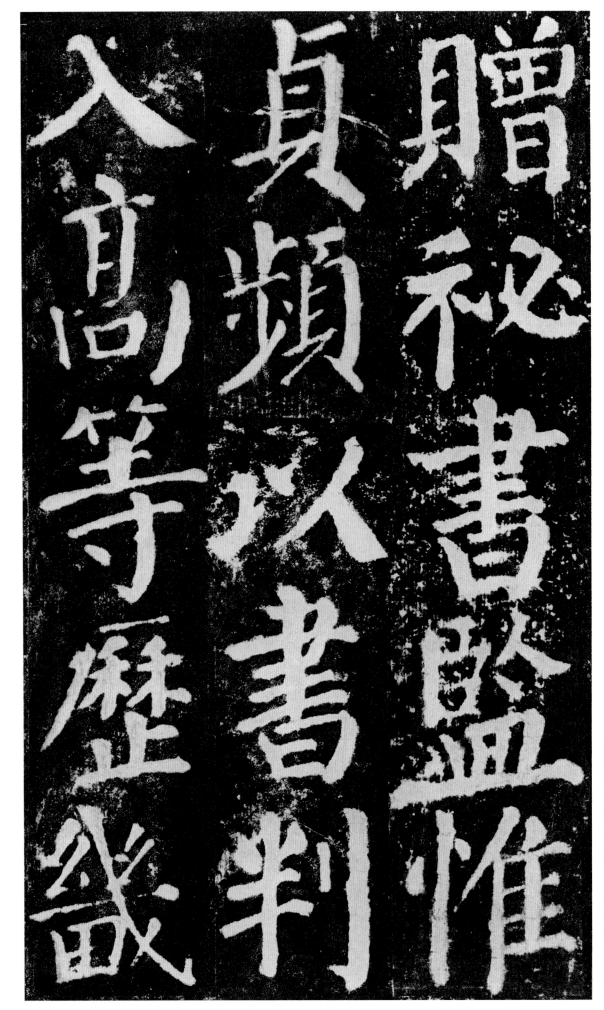

贈祕書監。惟贞，频以书判入高等，历畿

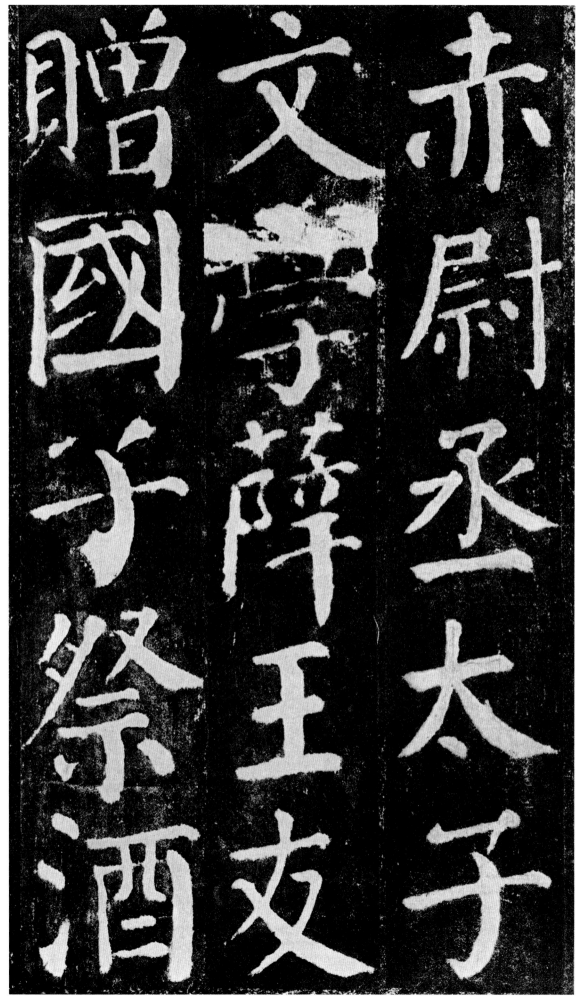

赤尉丞、太子文学、薛王友、赠国子祭酒、

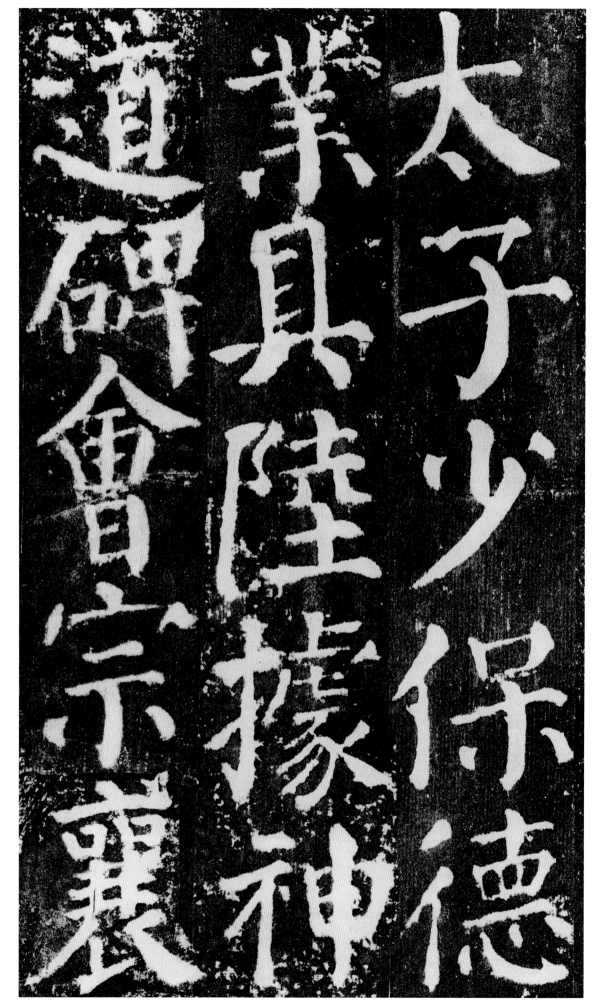

太子少保，德业具陆据《神道碑》。会宗，襄

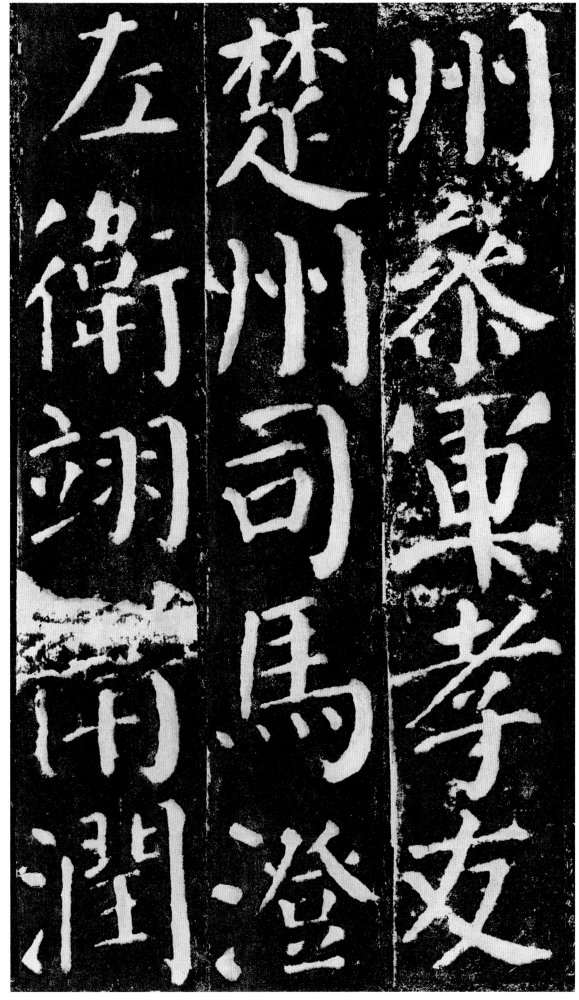

州参军。孝友，楚州司马。澄，左卫翊卫。润，

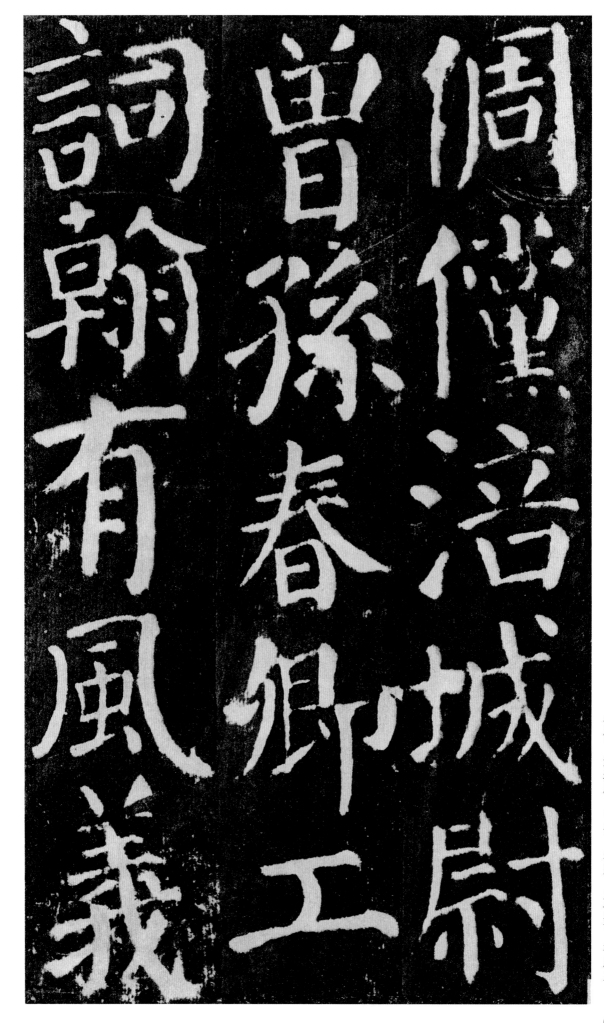

倜傥，涪城尉。曾孙：春卿，工词翰，有风义，

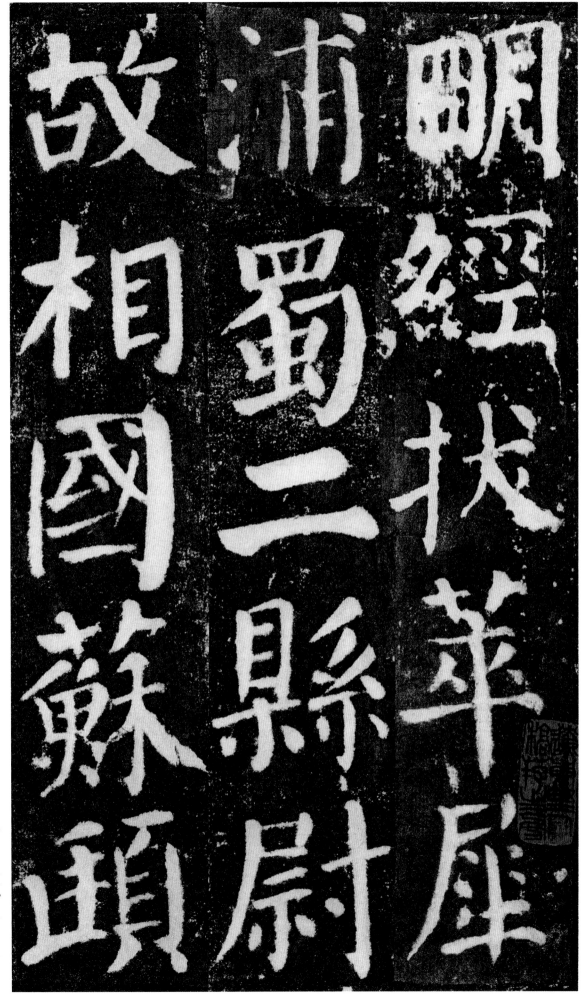

明經　浦　明
經拔
相　蜀　狀
國二
蘇　縣　華
頤　尉　犀

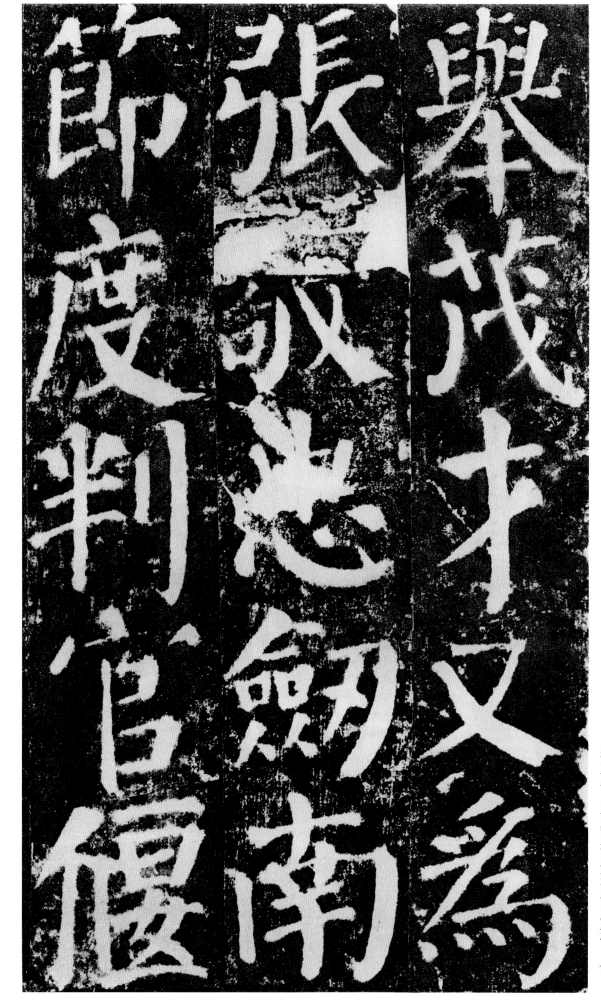

举茂才，又为张敬忠剑南节度判官，偃

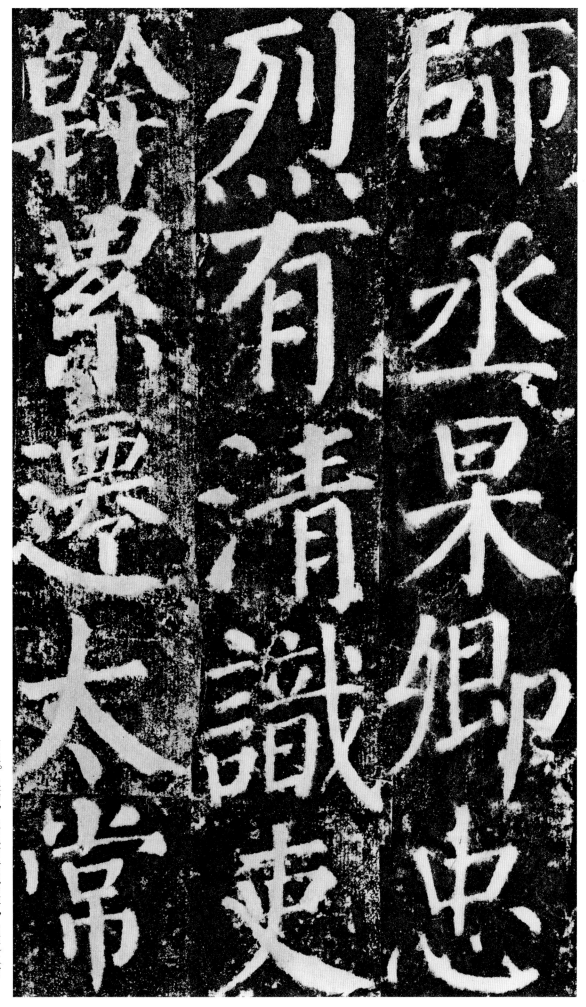

師丞。昊卿，忠烈有清识吏干，累迁太常

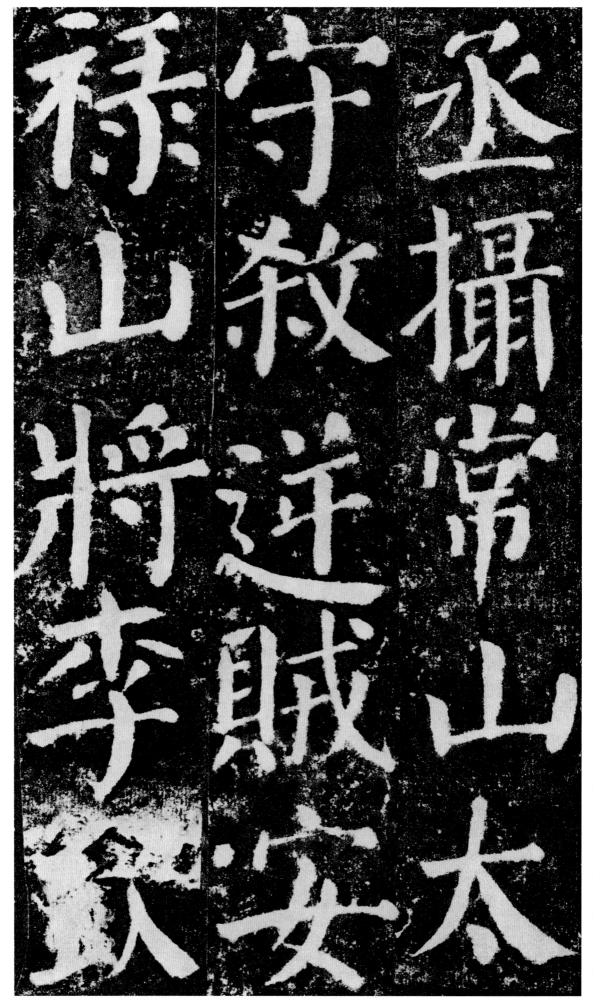

丞，摄常山太守，杀逆贼安禄山将李钦

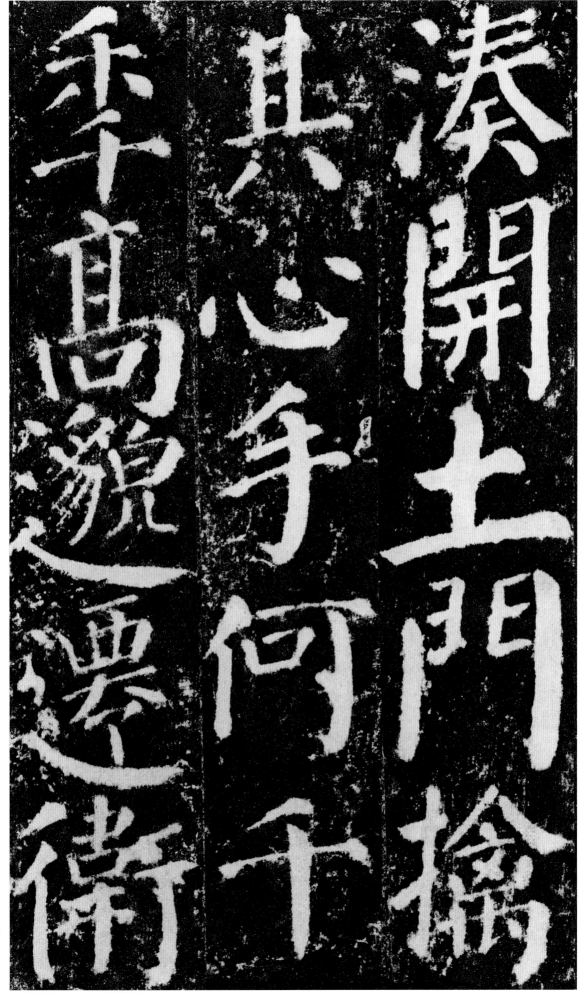

凑開土門擒

其心手何千

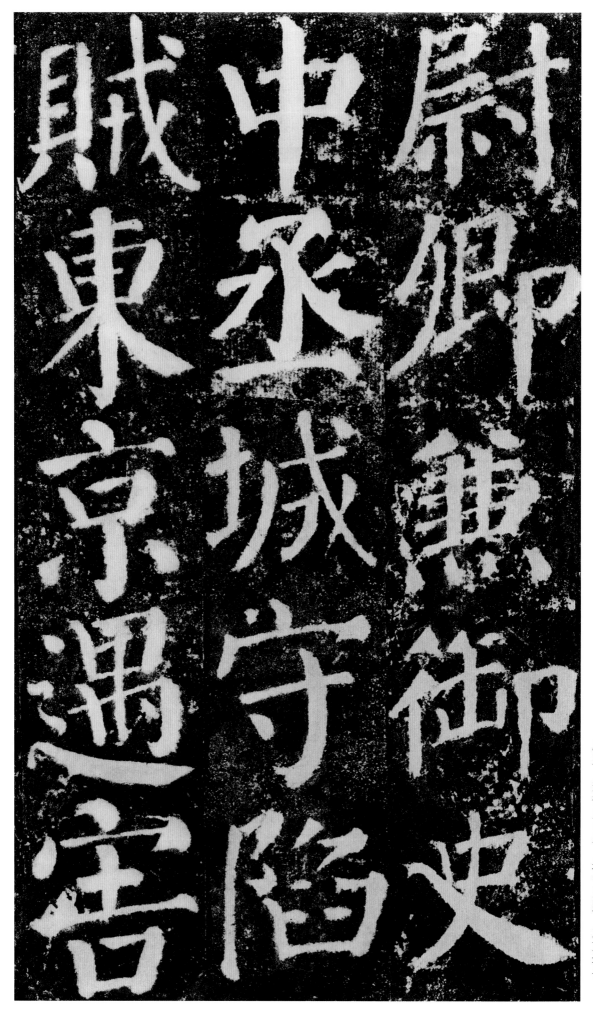

尉卿，

兼御史中丞。

城守陷贼，

东京遇害，

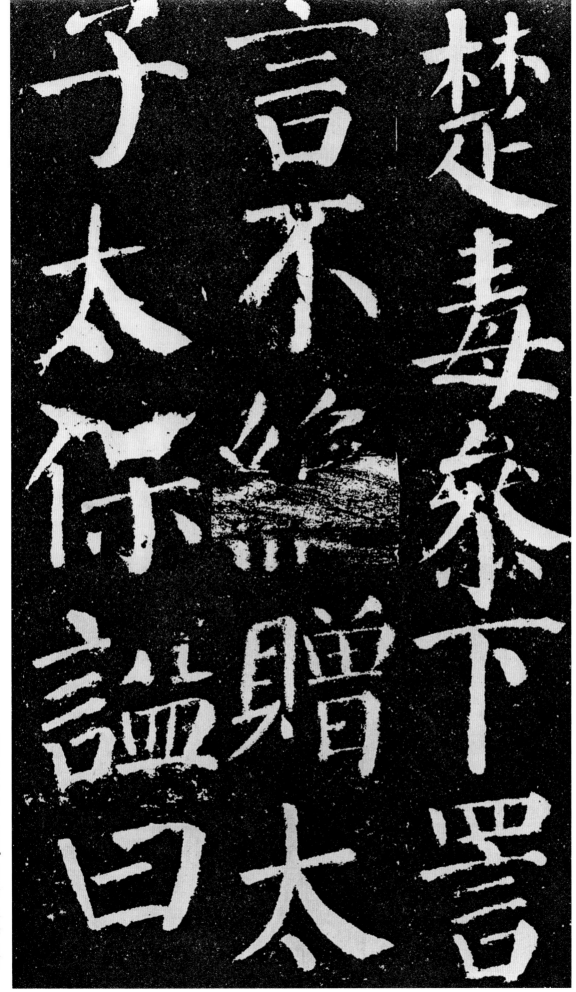

楚毒参下，

詈言不绝。

赠太子太保，谥曰

忠曜卿工詩

善草隸十六

以詞學直崇

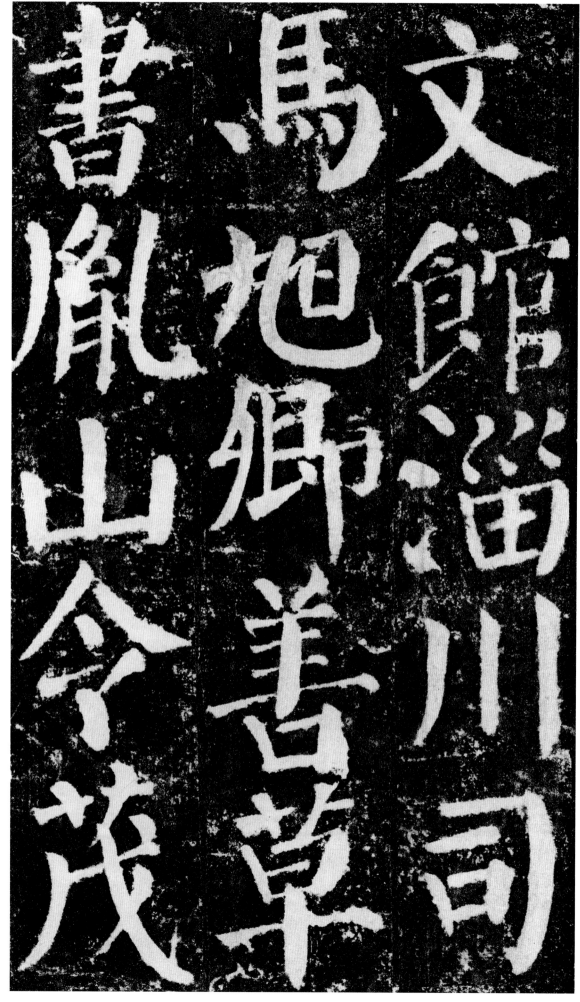

文馆，淄川司马。旭卿，善草书，胤山令。茂

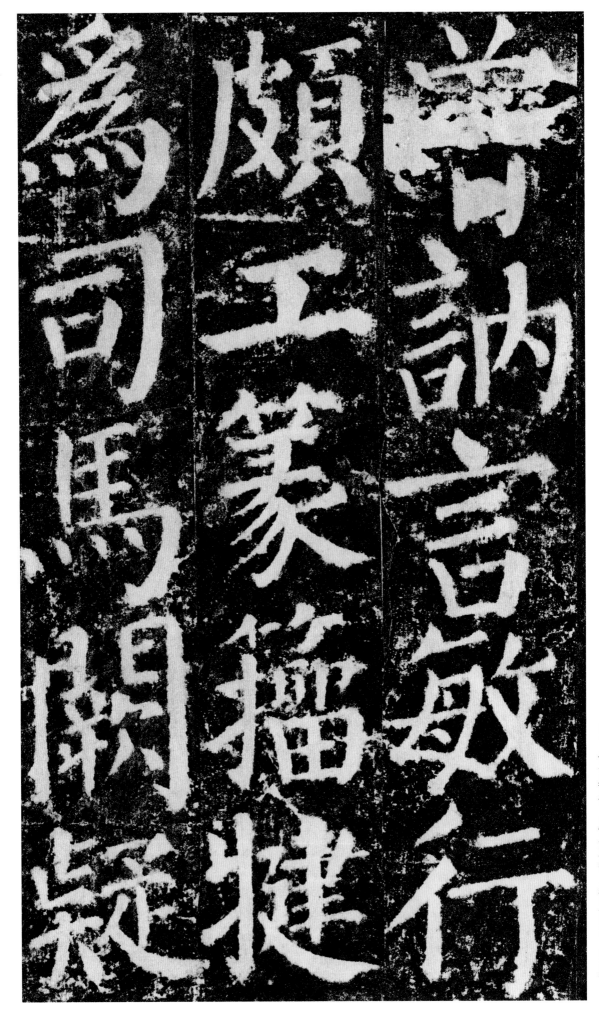

曾，讷言敏行，颇工篆籀，犍为司马。阙疑，

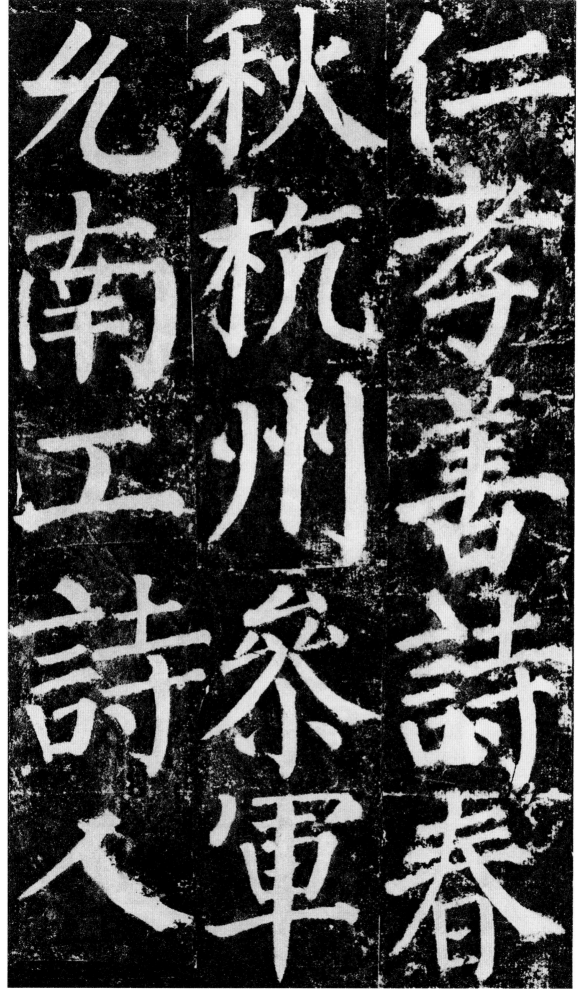

仁孝，善《诗》《春秋》，杭州参军。允南，工诗，人

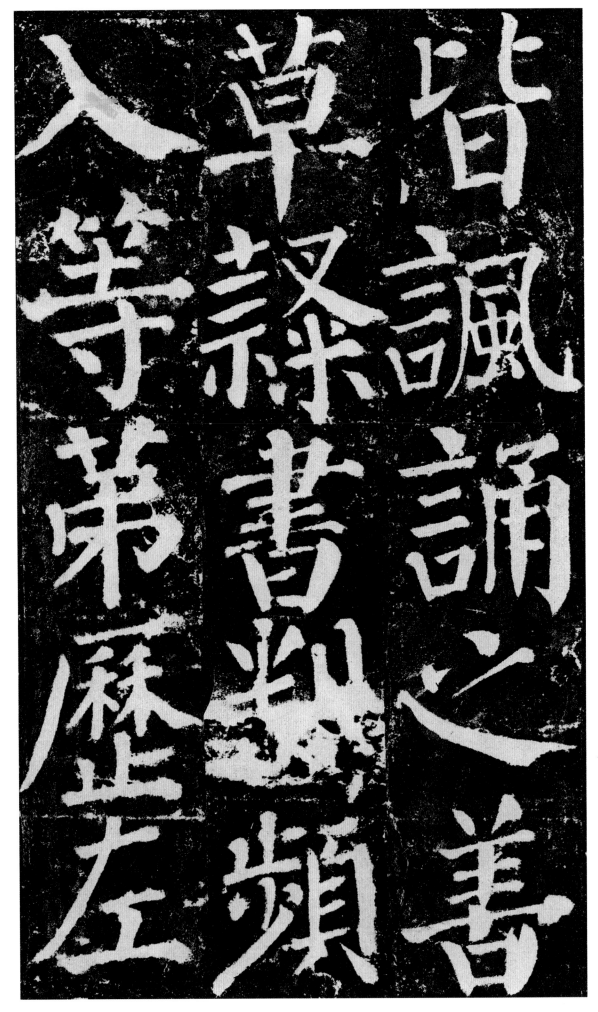

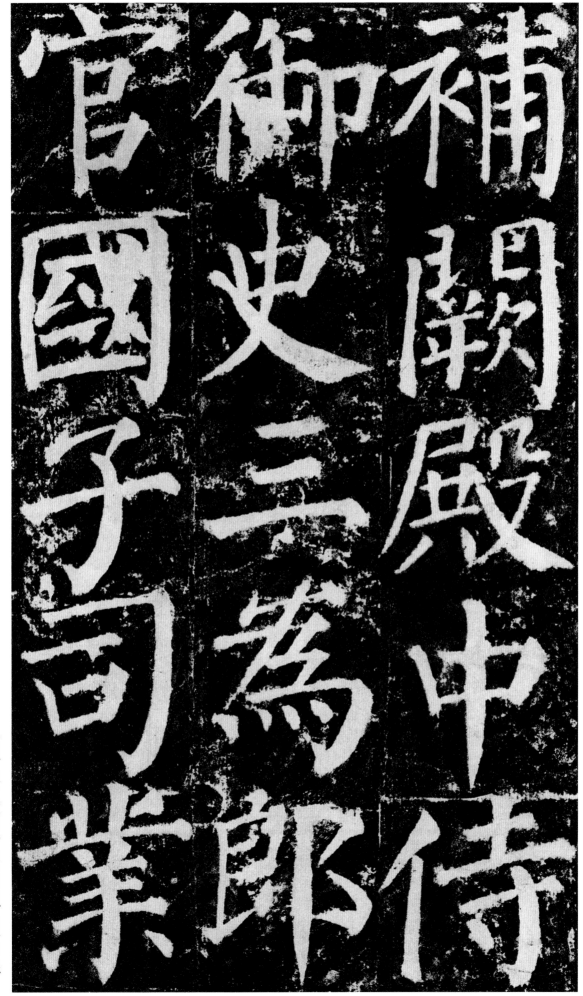

補闕殿中侍
御史三為郎
官國子司業

补阙、殿中侍御史，三为郎官、国子司业、

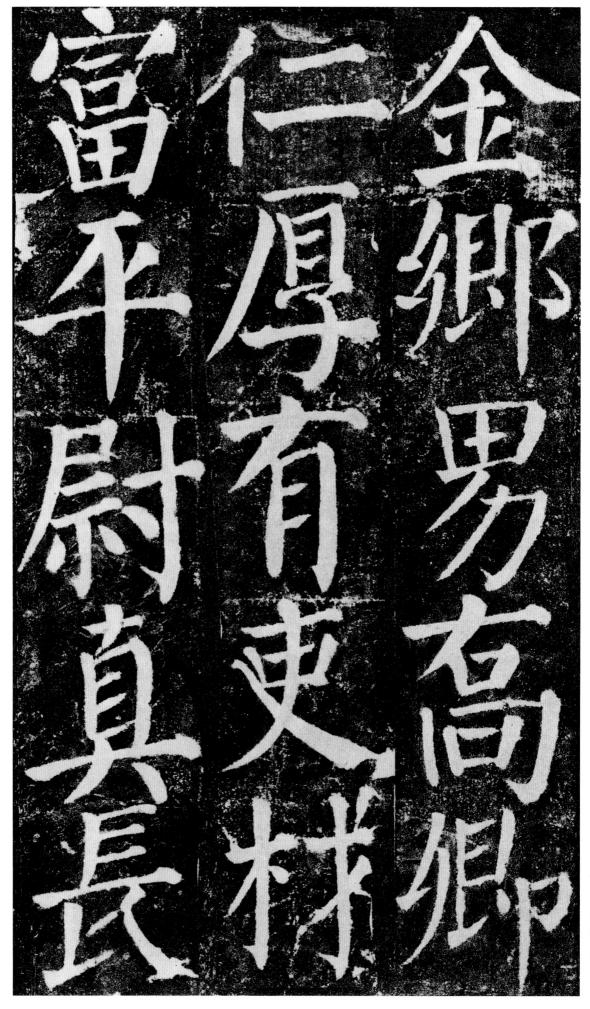

金乡男。乔卿，仁厚有吏材，富平尉。真长，

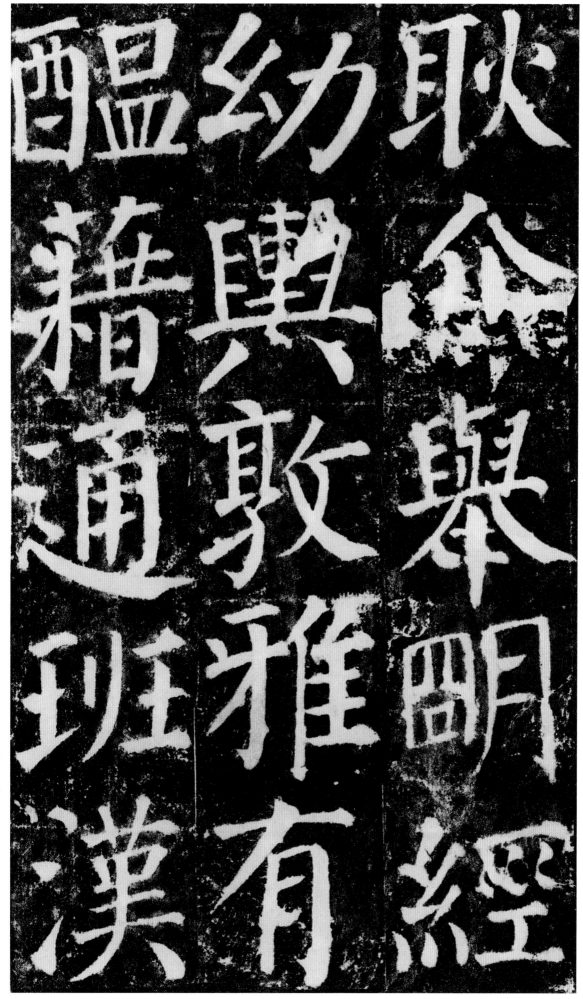

耿介，举明经。幼舆，敦雅有酝藉，通班《汉

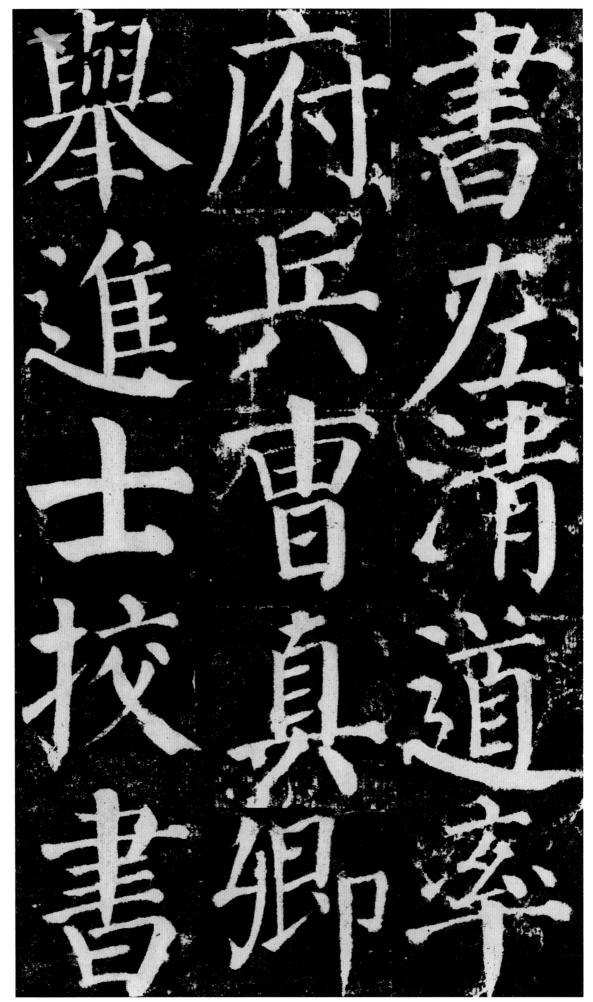

書左清

府道率

兵府

曹兵

曹真

卿進

士

校

書

书》，左清道率府兵曹。真卿，举进士，校书

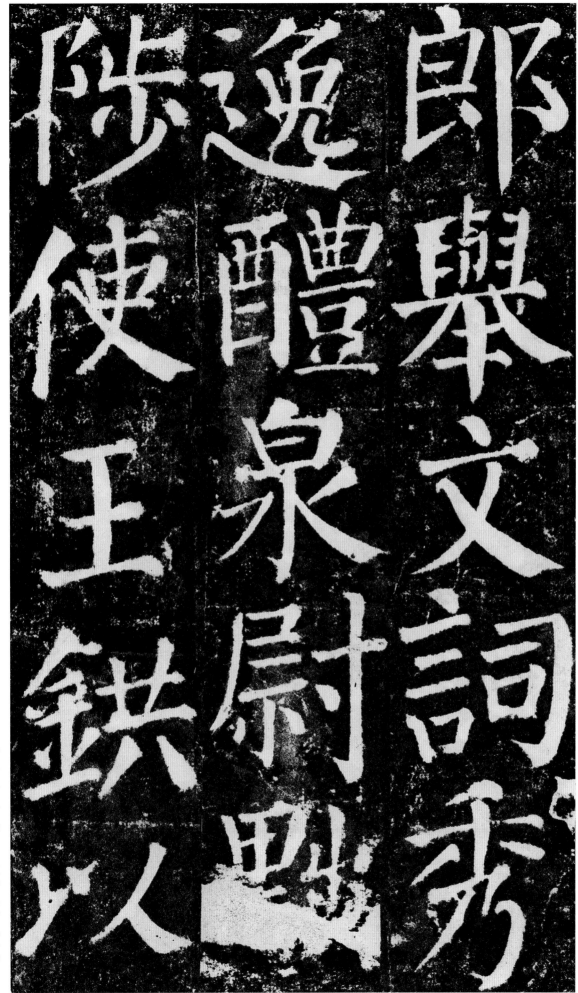

郎。举文词秀逸，醴泉尉，黜陟使王鈇以

清白名闻七

为宪官九为

省官荐为节

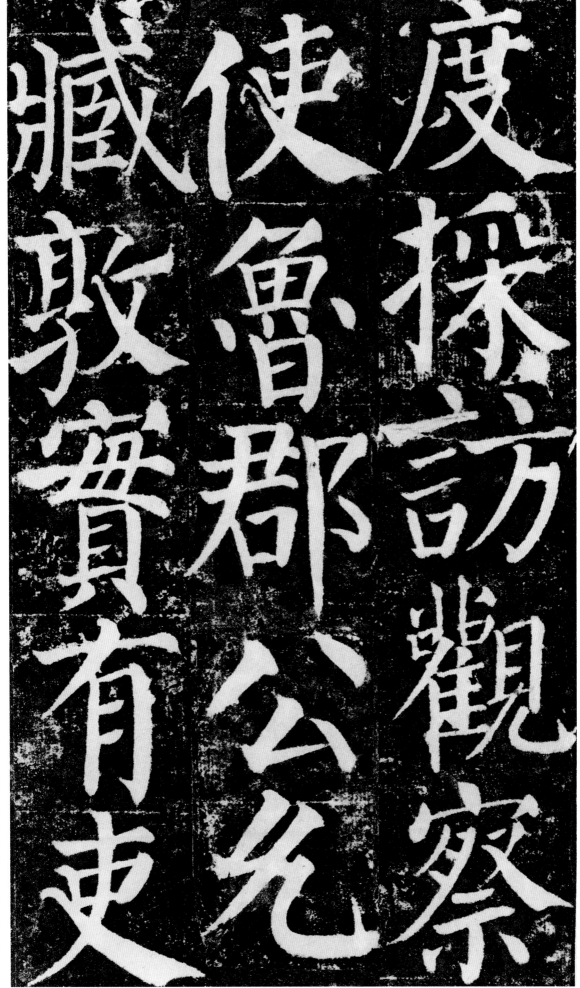

度采访观察使，鲁郡公。允臧，敦实有吏

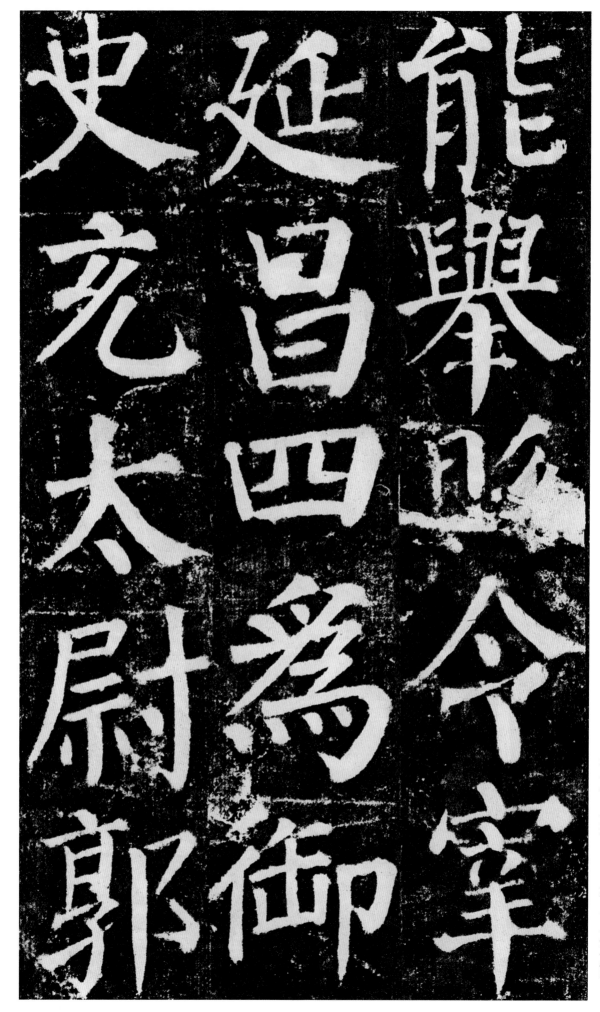

能舉令
史延宰
克昌四
太四爲
尉爲御
郭御

能，举县令，宰延昌。四为御史，充太尉郭

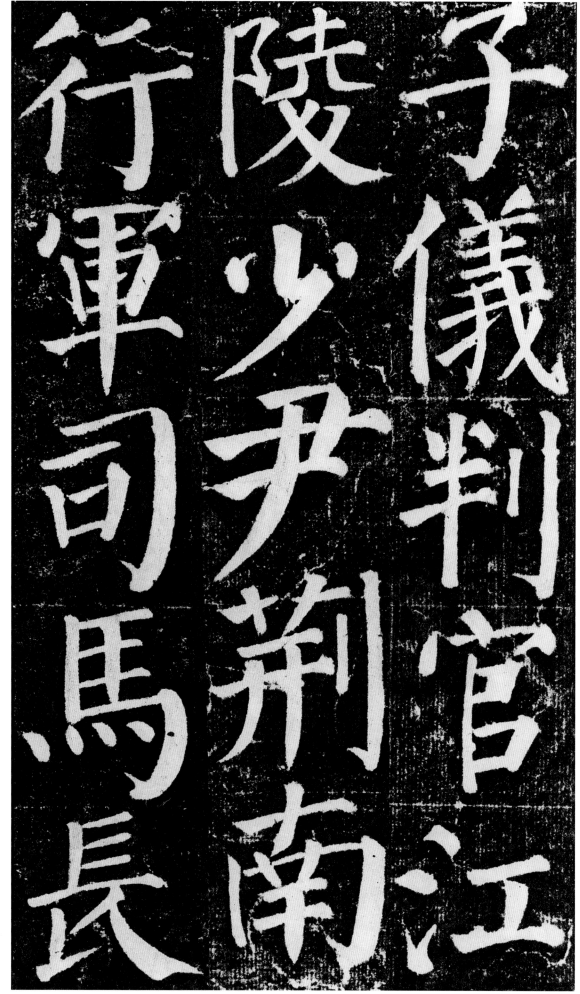

子儀判官江
陵少尹荆
南行軍司
馬

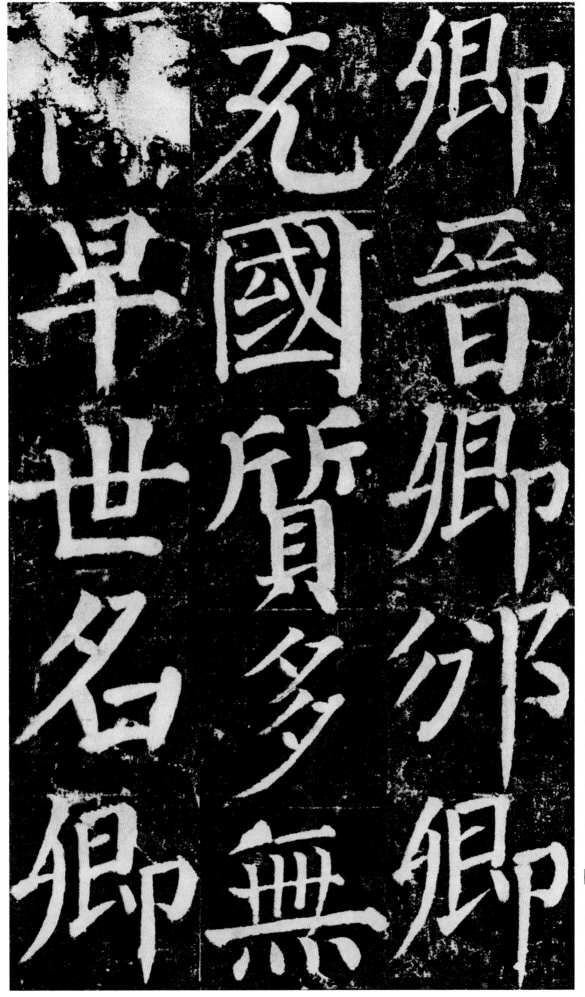

卿、晋卿、邠卿、充国、质、多无禄，早世。名卿、

82

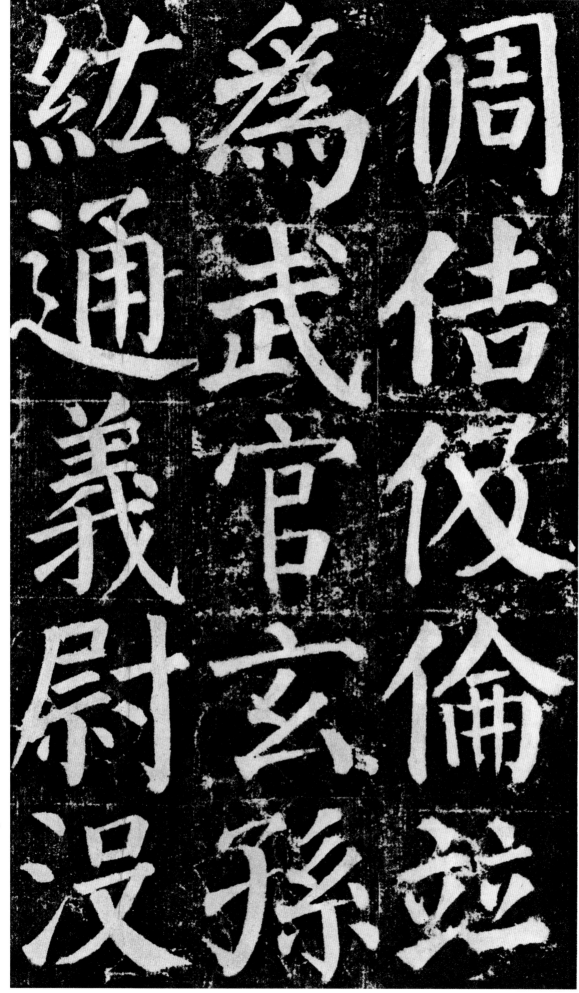

個佶仮倫兹
為武官玄孫
通義尉没

個、佶、仮、伦、并为武官。玄孙：兹、通义尉、没

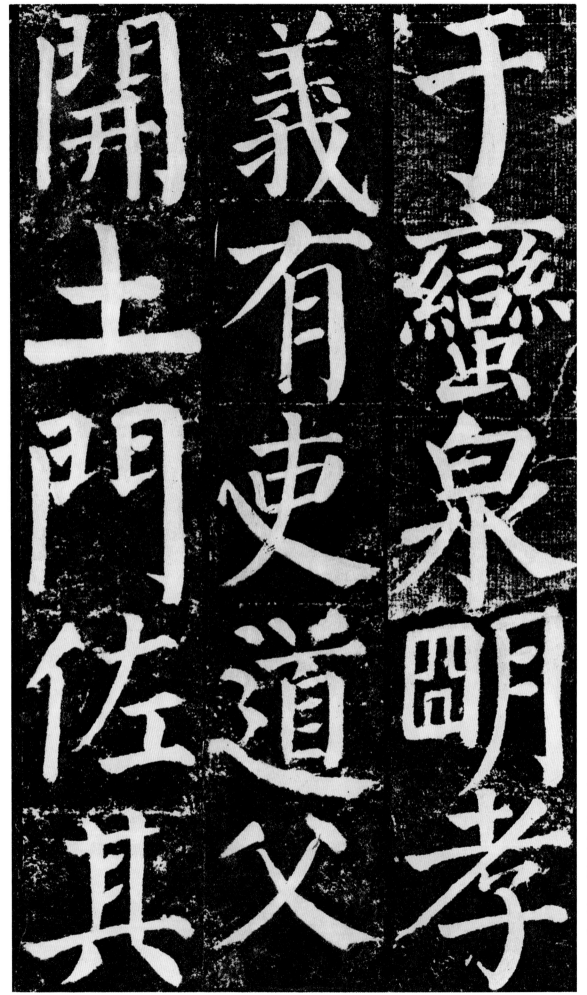

于蛮。泉明，孝义有吏道，父开土门佐其

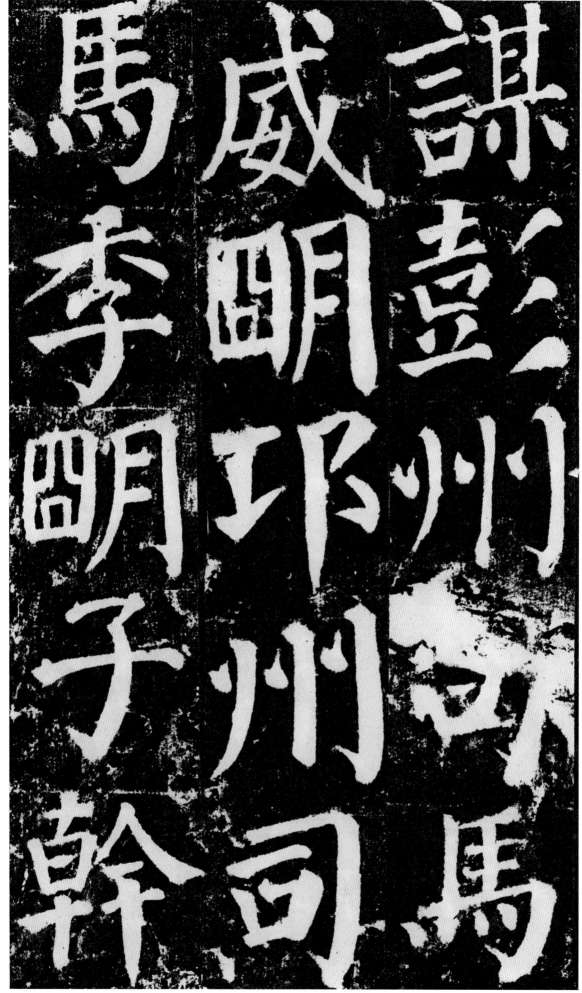

馬

謀威馬

季明彭

明邛州

子州蘇

幹司馬

谋，彭州司马。
威明，邛州司马。季明、子幹、

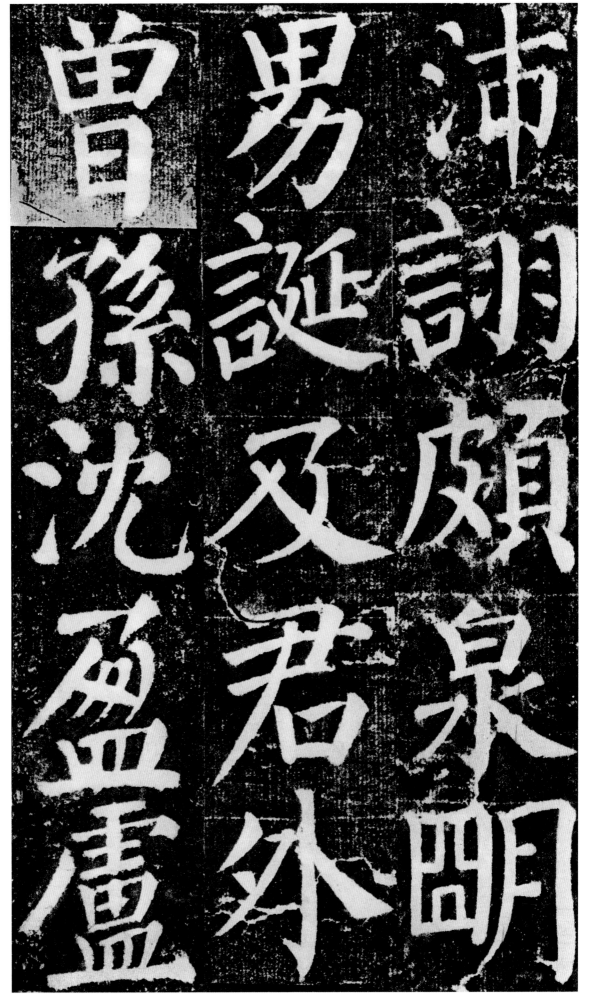

曾孫沈盈盧

男誕又君外

沛訥頗泉明

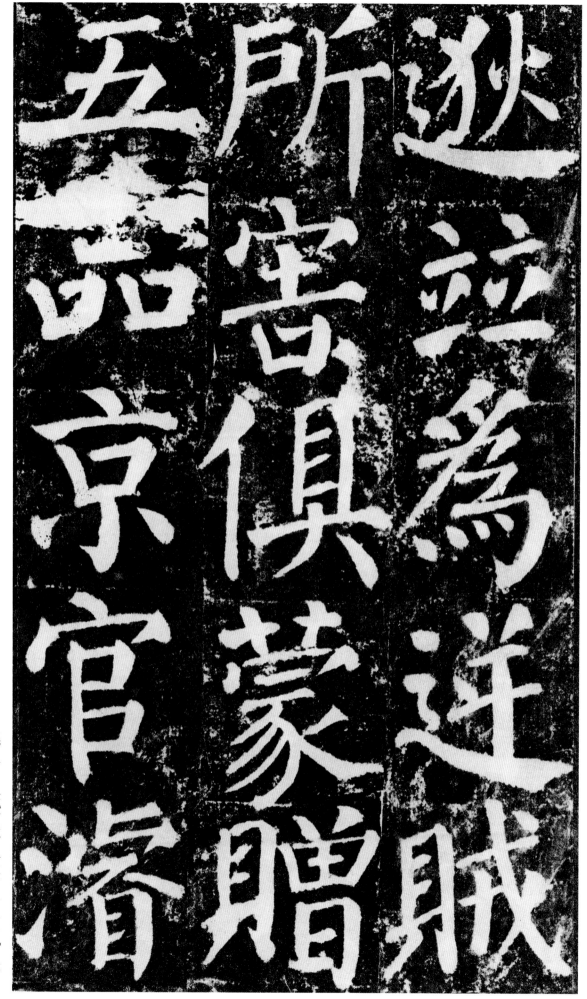

逊，并为逆贼所害，俱蒙赠五品京官。潜，

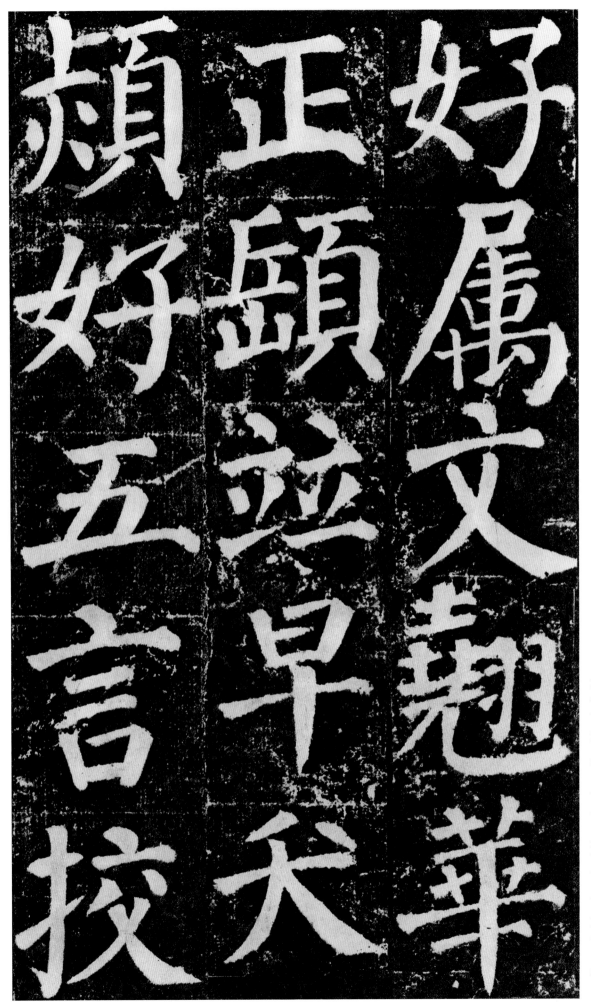

颖正好　属好

好颐五翙文

五奕言华文

言早　正翘

拔天　颐华

好属文。翙、华、正、颐，并早夭。颐，好五言，校

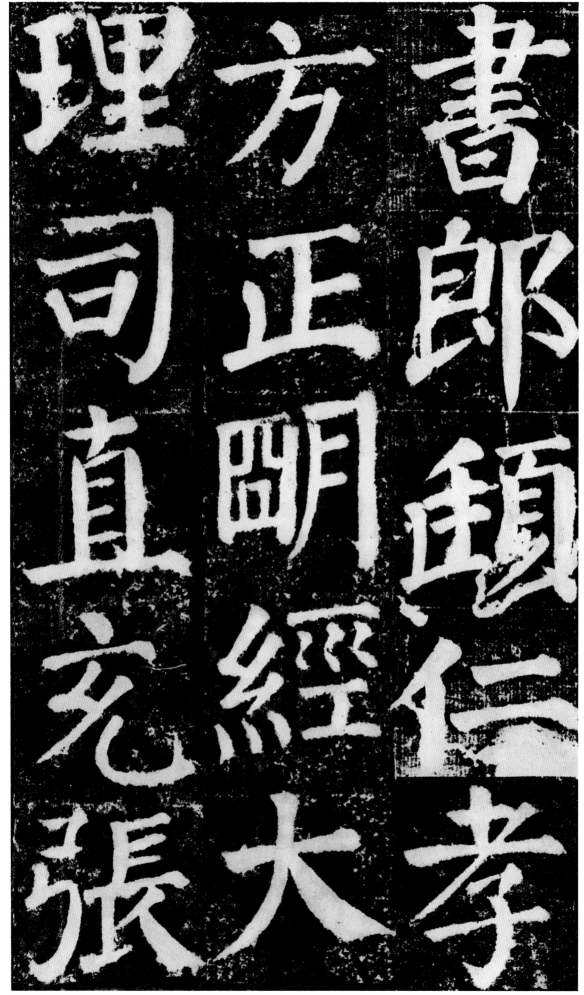

書郎。頵，仁孝方正，明經，大理司直，充張

理司直克張

方正䦗經大

書郎頵仁孝

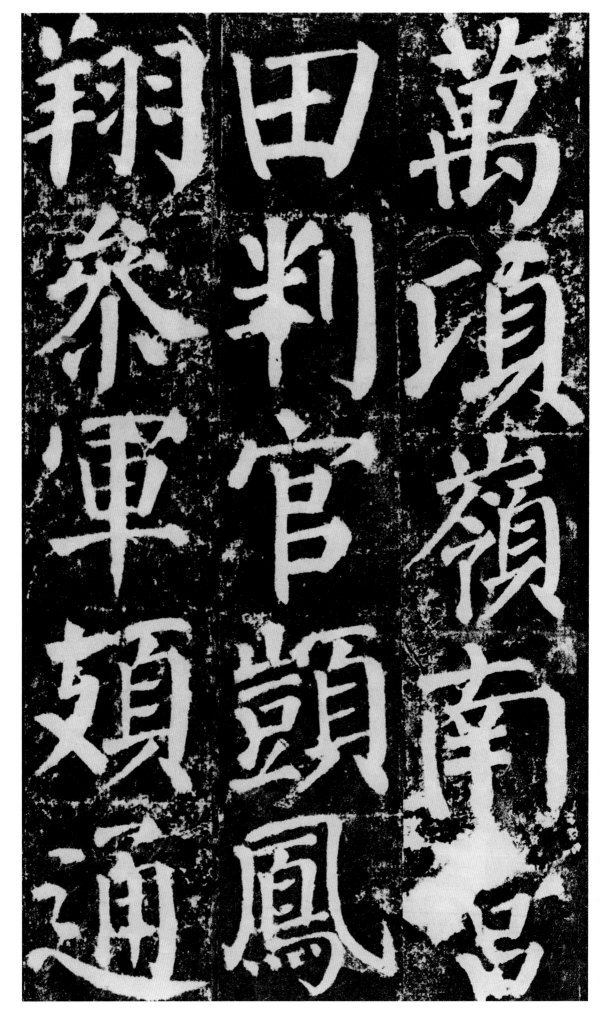

萬頜嶺南

田判官顗鳳

翔參軍頲通

万顷岭南营田判官。顗，凤翔参军。頲，通

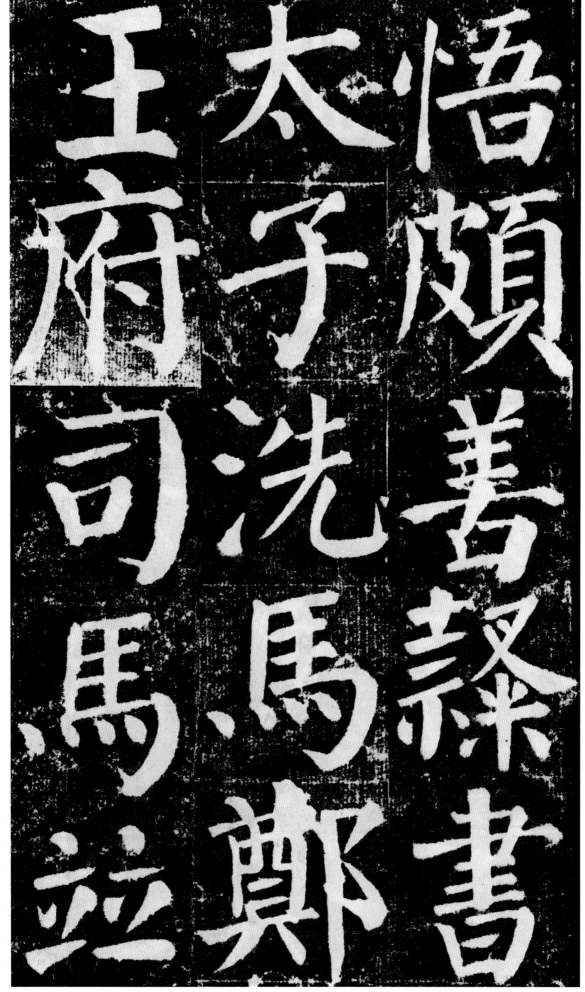

悟頗善書

太子洗馬

王府司馬

鄭

遠

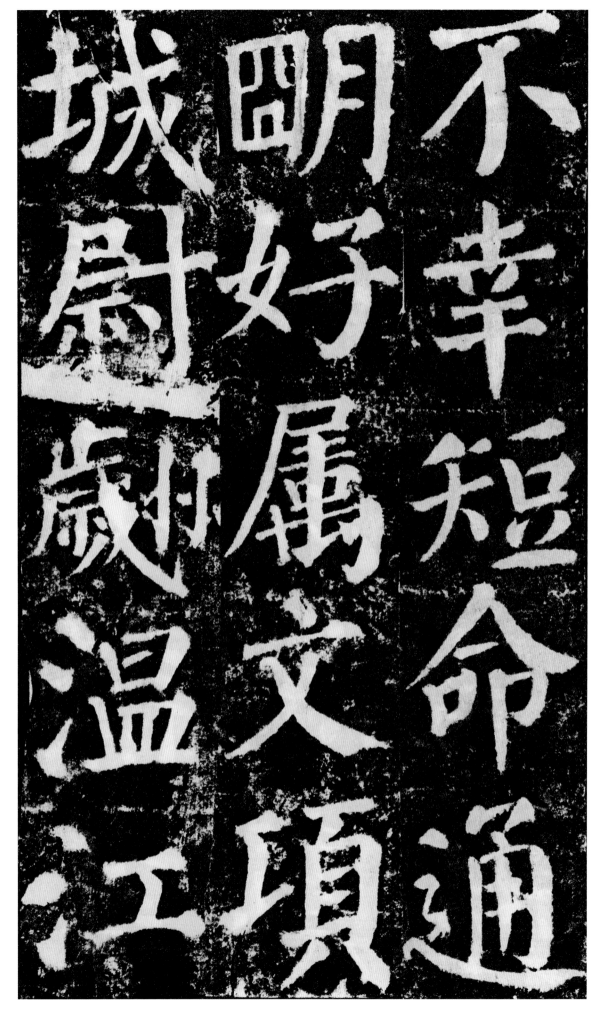

不

幸

短

命

命

通

明

好

属

文

项

城

尉

翔

温

江

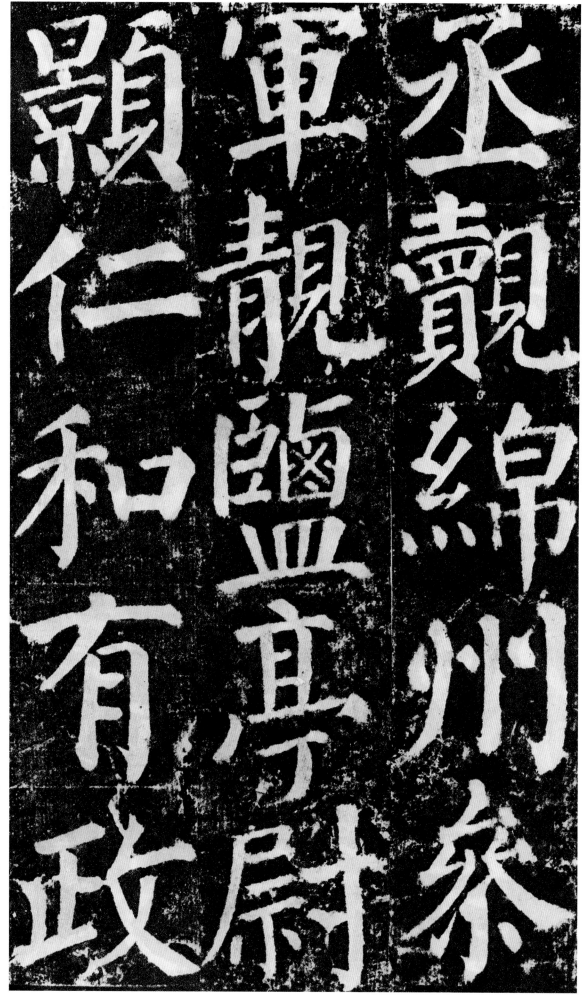

丞。覿，绵州参军。靓，盐亭尉。颢，仁和，有政

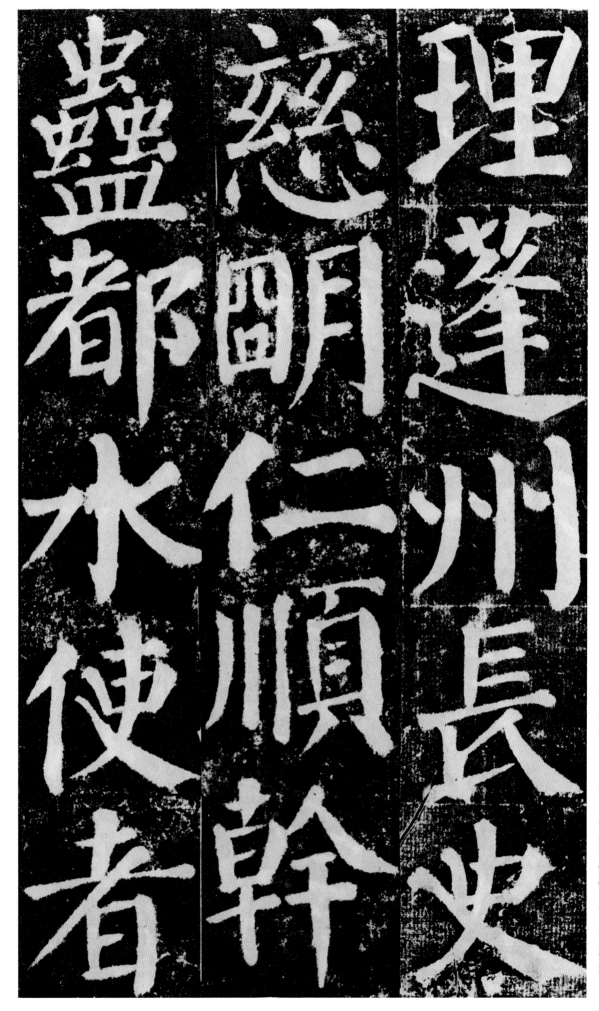

理,蓬州长史。慈明,仁顺幹(干)蛊,都水使者。

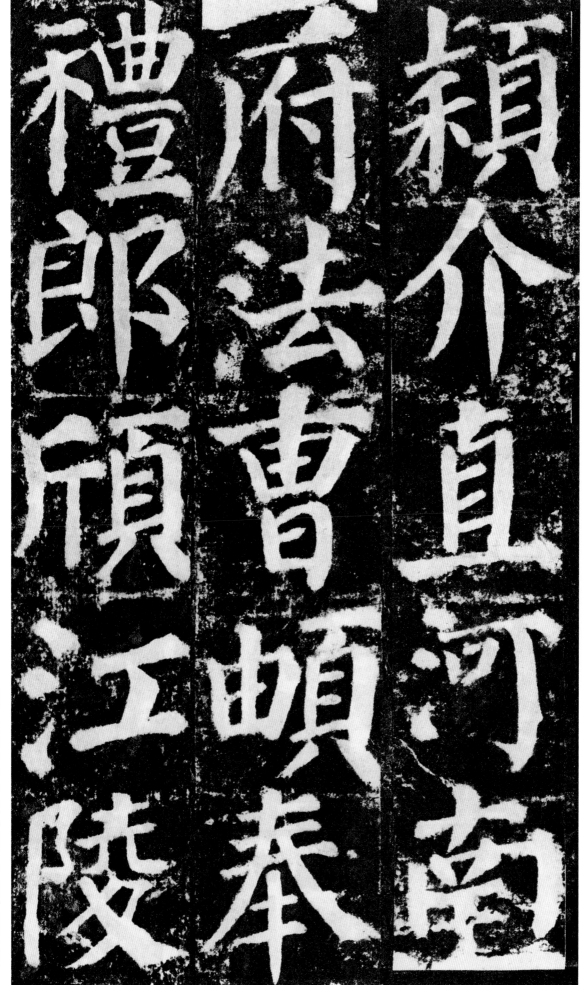

颖，介直，河南府法曹。顿，奉礼郎。顼，江陵

参軍 主簿 參軍
軍 簿 顗
頂 頌 當
衛 河 陽
尉 中

参军。顗，当阳主簿。颂，河中参军。顶，卫尉

参军。顗，当阳主簿。颂，河中参军。顶，卫尉

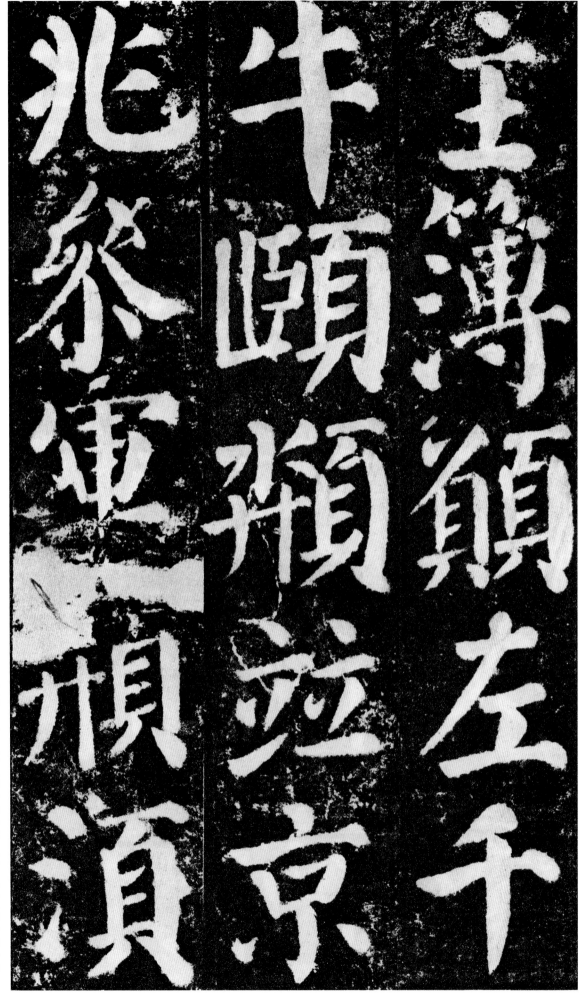

主簿。愿、左千牛。颐、颒、并京兆参军。頺、须、

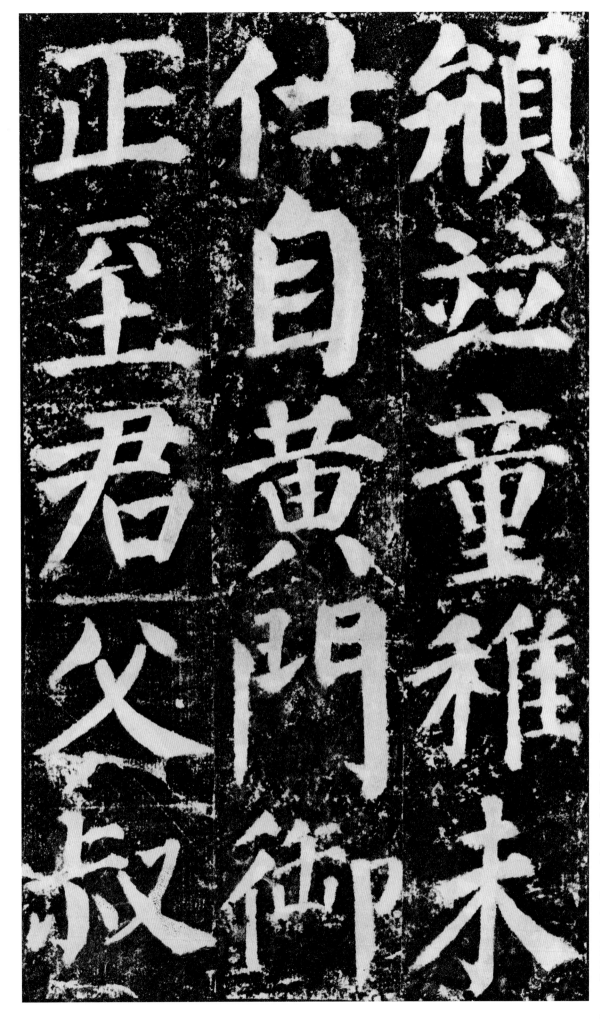

頴，并童稚未仕。自黄門、御正，至君父叔

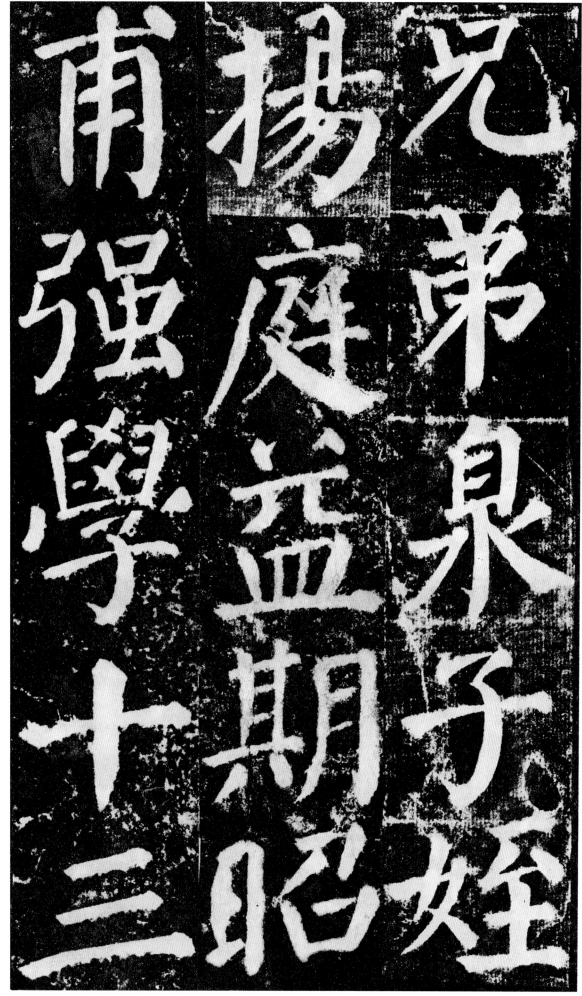

兄弟
泉子
弟
扬庭
泉子
益期
昭甫
強學
十
強學十三
二三昭

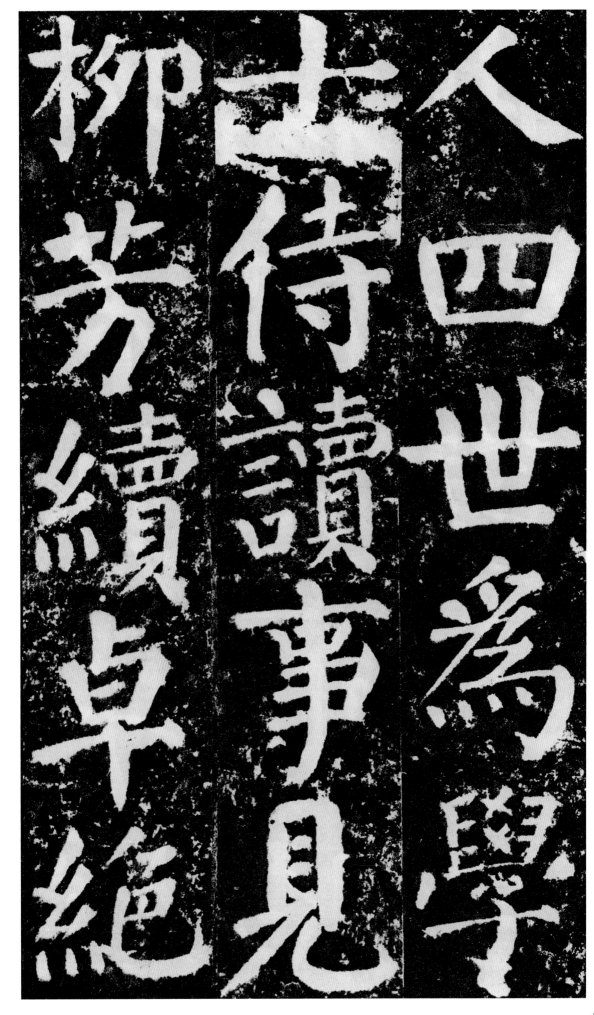

人，四世为学士、侍读，事见柳芳《续卓绝》、

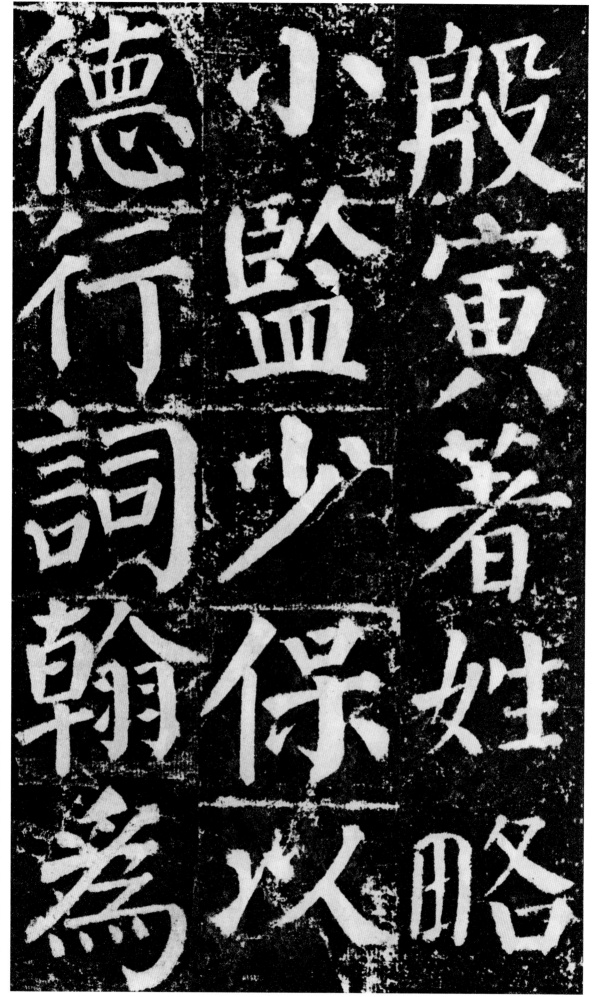

殷寅《著姓略》。小监、少保，以德行词翰为

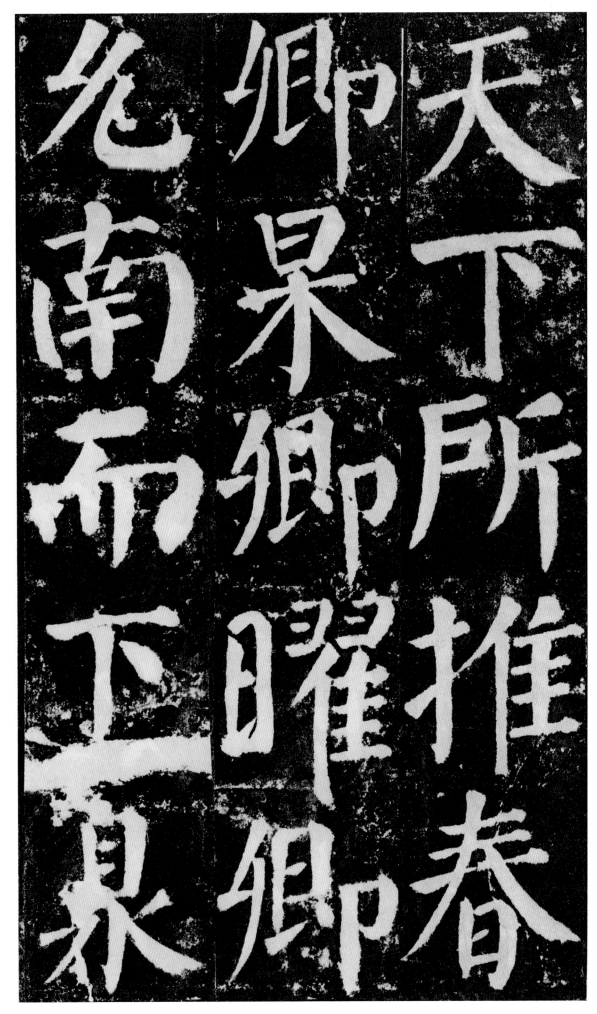

天下所推。春卿、昊卿、曜卿、允南而下，皋

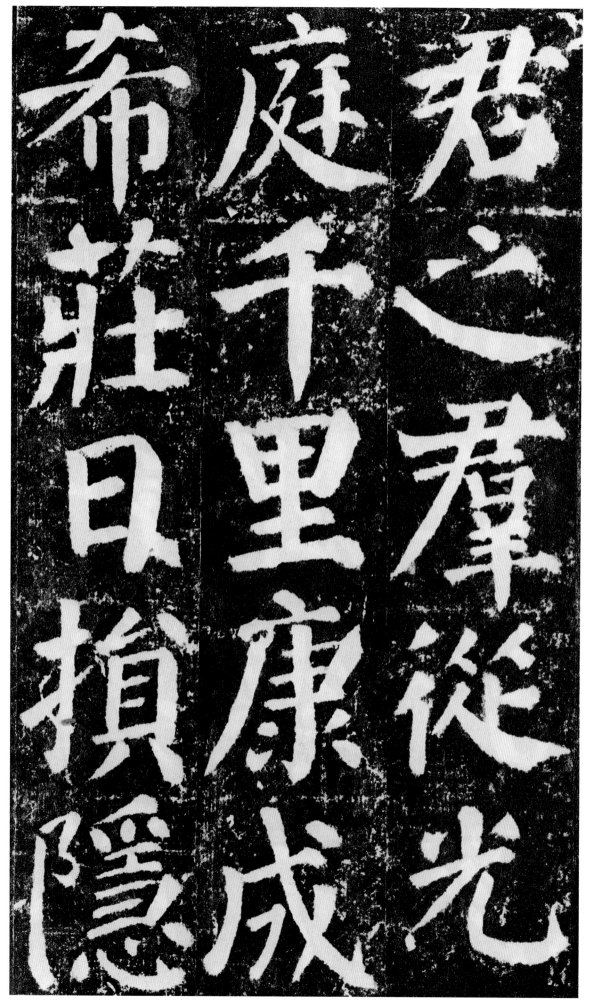

君之群从，光庭、千里、康成、希庄、日损、隐

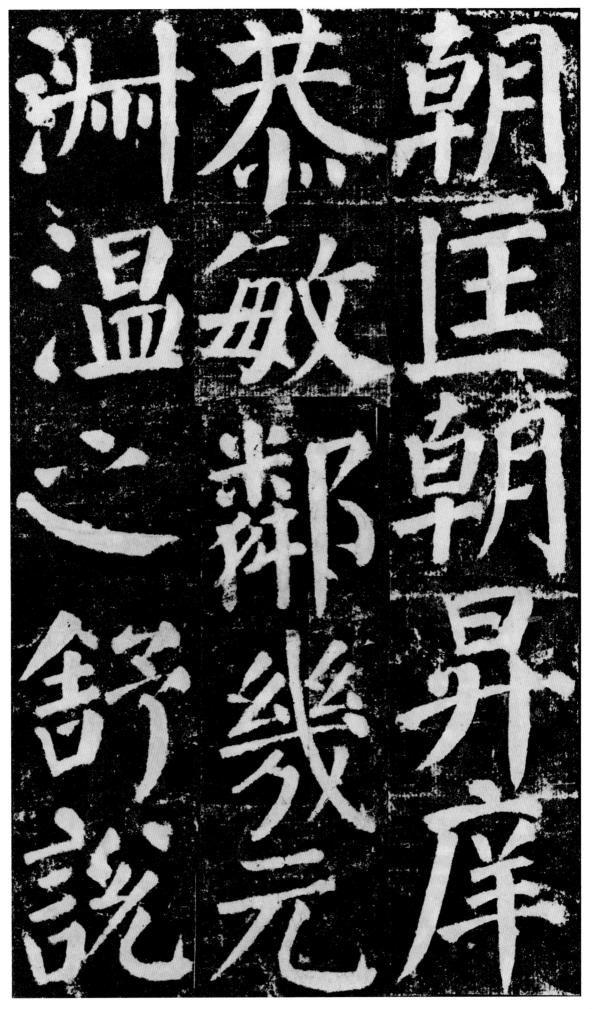

朝、
匡朝、
升庠、
恭敏、
邻几、
元淑、
温之、
舒、
说、

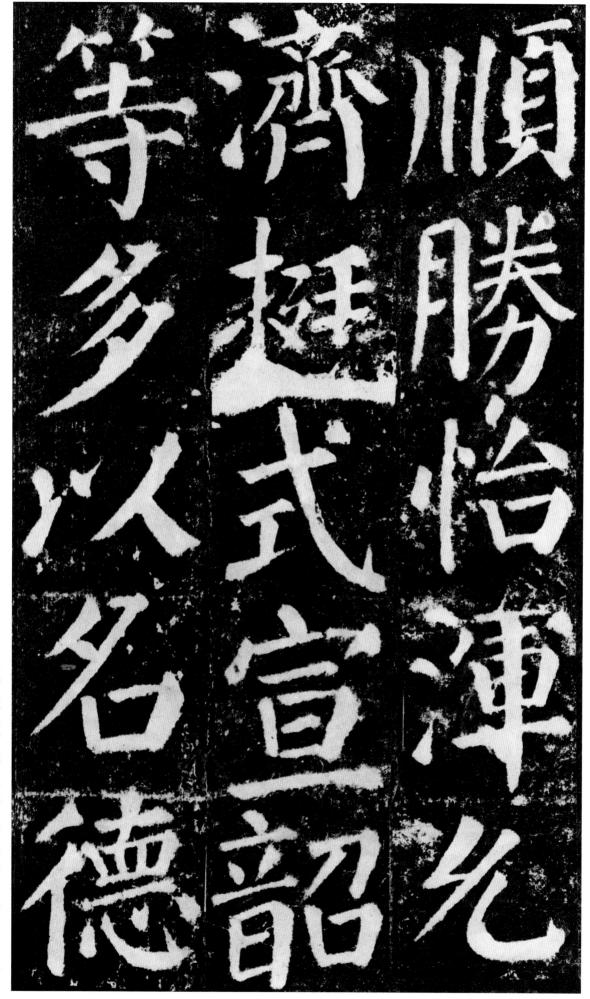

順勝怡渾允濟挺式宣韶等多以名德

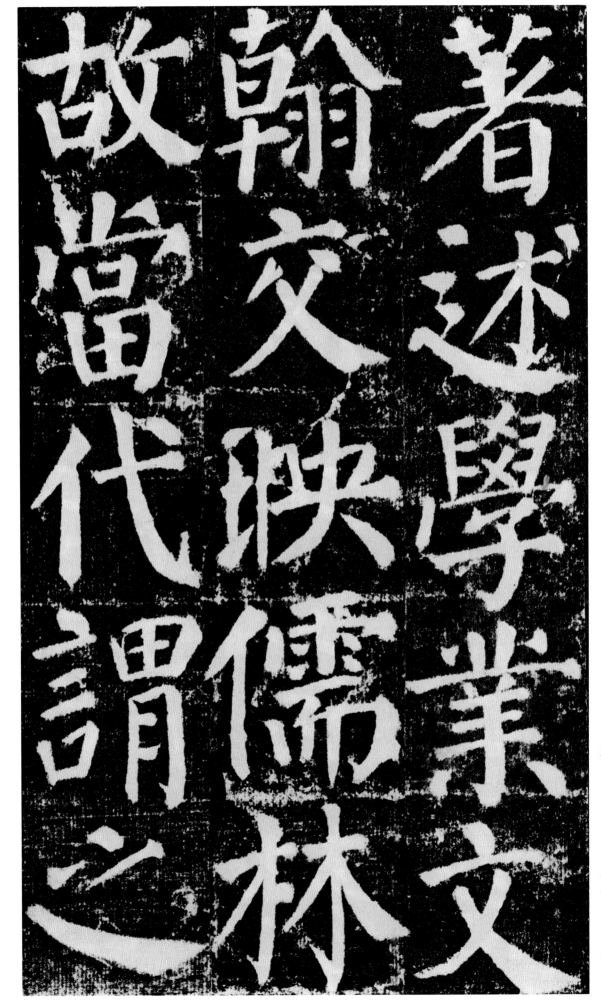

著述、学业文翰，交映儒林，故当代谓之

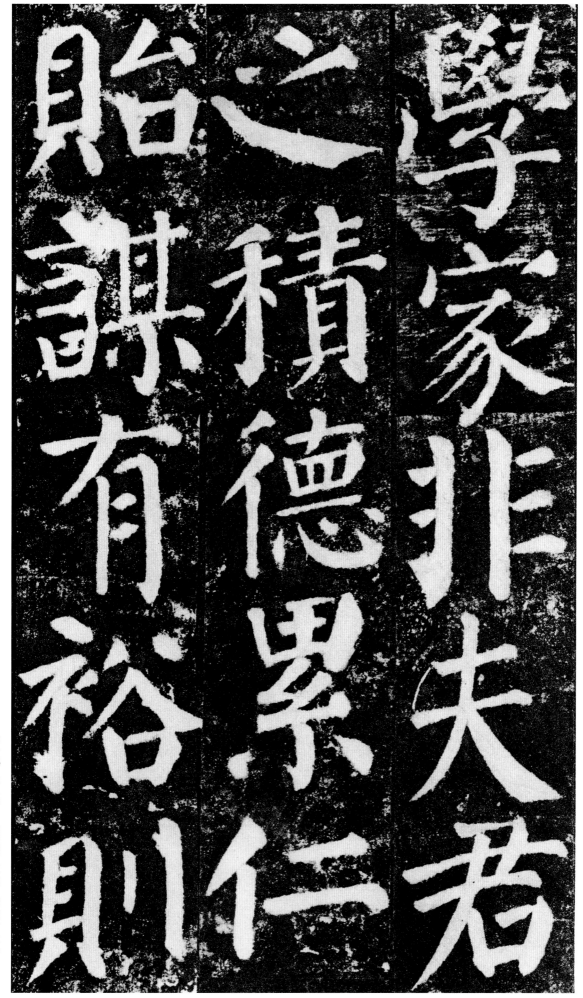

学家。

非夫君之积德累仁，贻谋有裕，则

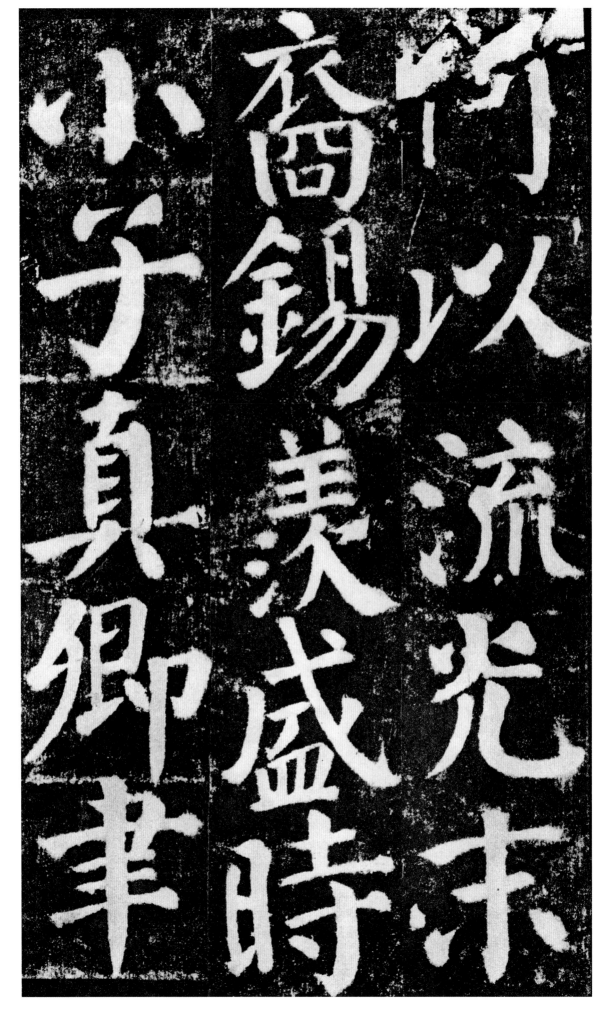

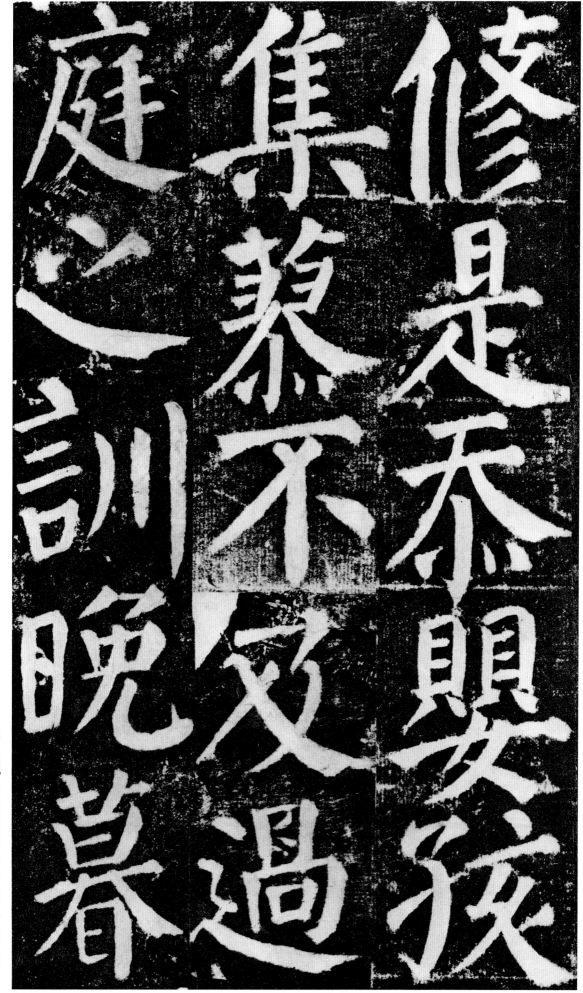

修是忝。婴孩集蓼，不及过庭之训，晚暮

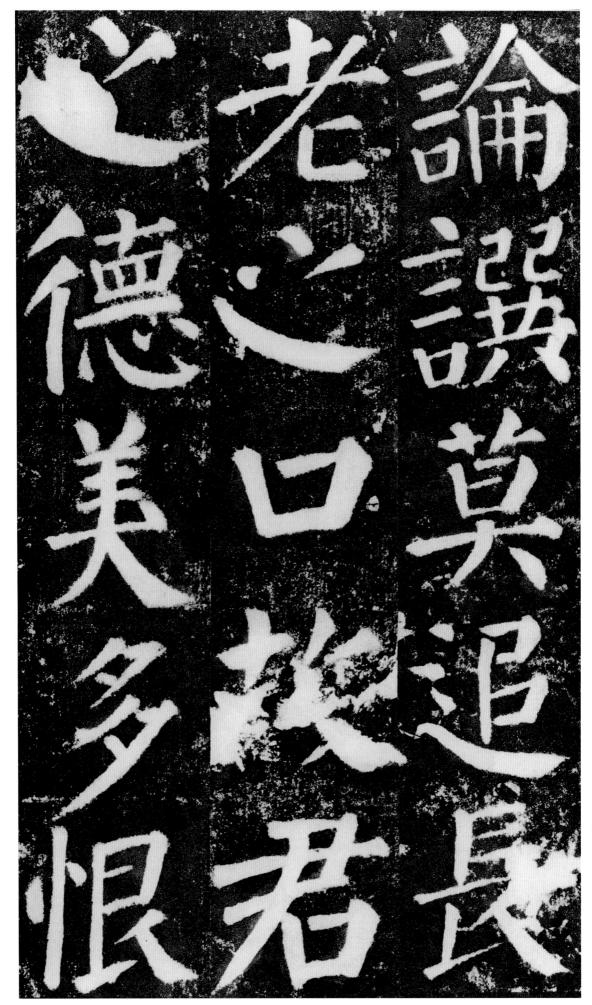

论撰，莫迫长老之口。故君之德美，多恨

阙遗。

铭曰：